한국미술관 기획 초대전

21세기 한국사경 정예작가

翠苑 許洧誌

Heo You-Ji

한국전통사경연구원
Korea Institute of Traditional Illuminated Sutra Copy

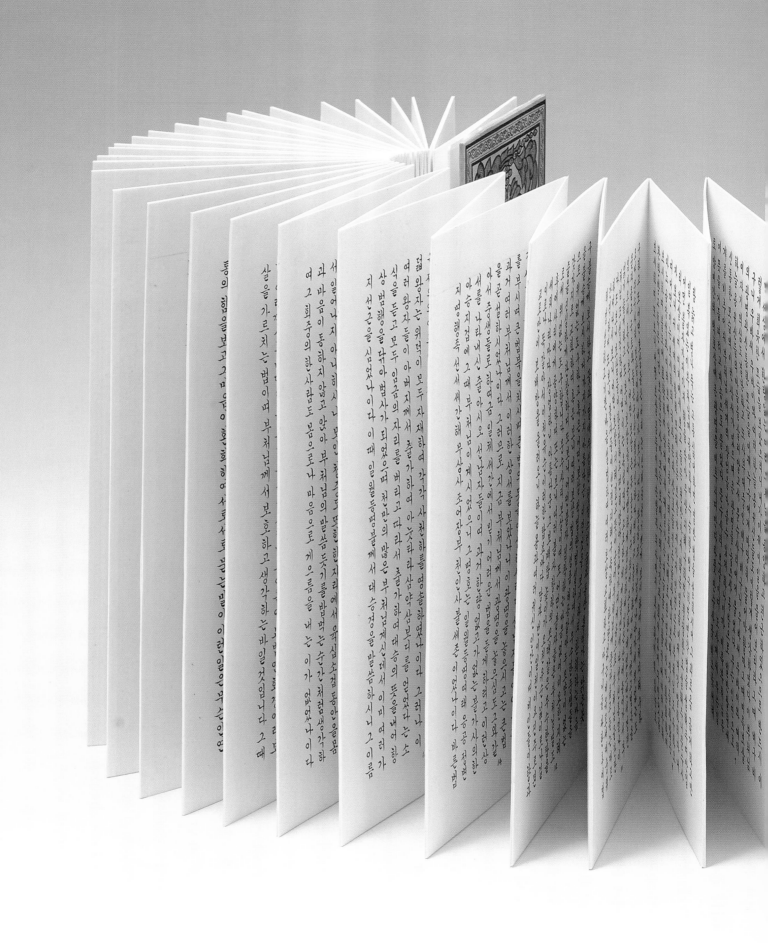

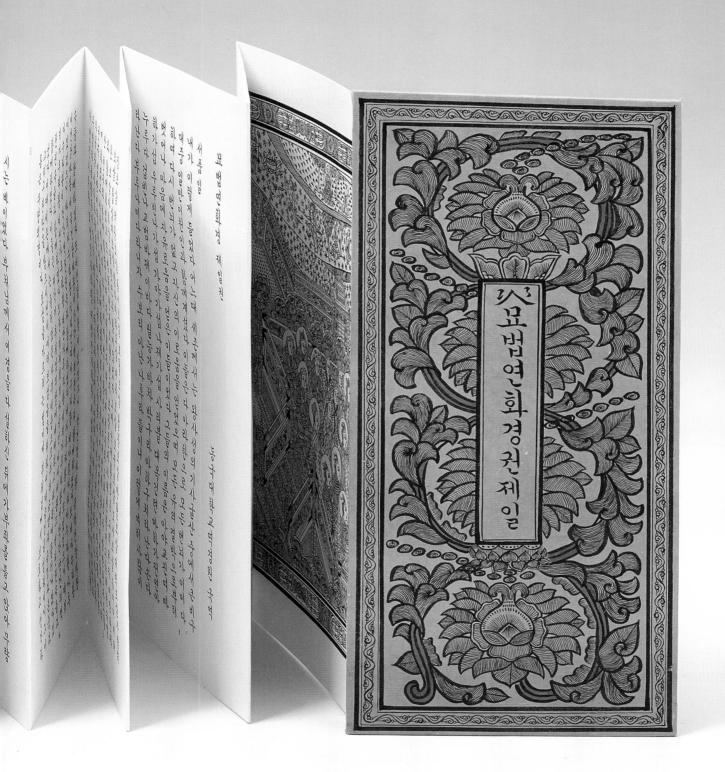

묘법연화경 제일권

사품일

내가 이렇게 들었다 어느 때 세존께서는 왕사성의 기사굴산 가운데서 큰 비구 대중 일만 이천인과 함께 계셨으니 다 아라한으로 모든 번뇌가 이미 다하여 다시 번뇌가 없고 자기의 이익을 얻었으며 모든 유의 결박이 다하여 뜻과 마음에 자유자재함을 얻은 이러한 대아라한들이었다 그 이름은 아야교진여 마하가섭 우루빈나가섭 가야가섭 나제가섭 사리불 대목건련 마하가전연 아누루타 겁빈나 교범파제 이바다 필릉가바차 박구라 마하구치라 난타 손타라난타 부루나미다라니자 수보리 아난 라후라 이와 같이 여러 사람들이 다 알려진 큰 아라한들이었다

지는 배가 있었다 부처님께서 이 경을 다 설하시고 결가부좌하사 무량의처삼매에 드시어

국역 묘법연화경 전 7권 중 권제1 〈백지묵서〉

서예의 꽃, 사경

– 취원 허유지 선생의 사경전에 부쳐 –

외길 김경호 (전통사경기능전승자)

1

우리나라에서 사경의 역사는 고구려에 불교가 전래된 시기(372년)를 기점으로 삼을 수 있으니 약 1700년이 됩니다. 그야말로 장구한 역사를 가지고 있는 예술인 것입니다.

현존하는 유물을 통해 살펴볼 때 1차적인 서예 사료로서 가장 오래된 유묵은 바로 사경입니다. 경주 나원리5층석탑에서 발견된 〈무구정광대다라니경〉의 다라니 서사 지편의 연대가 700년대 초반으로 추정되지만 사성기가 없기 때문에 예외로 할 때, 화엄사 석탑에서 발견되었을 것으로 추정되는 삼성미술관Leeum 소장의 국보 제196호 신라 백지묵서〈대방광불화엄경〉 권자본 2축이 가장 오래된 지필유묵입니다. 이 사경에는 사성기가 있어서 사성 연대(755년)를 분명히 알 수 있습니다. 즉 현존하는 가장 오랜 된 지본묵서 서예사료이자 사경사료입니다. 서예가들이 사경의 중요성을 결코 간과해서는 안 되는 이유입니다. 사료는 1차 사료와 2차 사료로 나뉘는데 서예에서 1차 사료는 지본묵서로서 그야말로 왜곡이 전혀 없는 사료이고, 2차 사료는 석각을 한다든지 판각을 한 유물로 약간이라도 왜곡이 일어날 수 있다는 점에서 성격을 달리하기 때문입니다.

2

주지하다시피 사경은 경전을 서사하는 일입니다. 문자의 서사인 서예가 없이는 사경이 존재할 수 없기 때문에 사경의 필수요소인 것입니다. 그러한 까닭에 사경을 하기 위해서는 서법의연찬이 기본입니다. 가장 여법한 서체, 가장 아름답고 정직하며 처음부터 끝까지 한결같은 정성을 요하는 글씨를 추구하여 왔던 것입니다.

사경의 서체는 처음에는 중국에서의 한문 서체의 발달과 궤를 함께 하여 왔습니다. 그런데 각각의 서체에 가장 적합한 용도와 기능성이 부여되고 상징성이 부여되면서 사용처가 달라지게 됩니다. 한자의 기본 5체가 완성되고, 각각의 서체에 따른 가장 적합한 사용처에 대한 세분화가 정착되기 시작하는 시기는 위진남북조시대라 할 수 있습니다.

사경의 서체 또한 이러한 시대적인 흐름을 반영합니다. 이후 남북조시대 후반에 이르러서는 해서체로 정착됩니다. 부처님의 말씀, 성인의 말씀을 서사하는 성스러운 일이기에 정중하고 엄숙한 정서체인 해서체로 굳어진 것입니다. 이후로는 거의 모든 사경의 서체는 해서체로 사성이 됩니다. 우리나라의 사경 또한 중국에서 성립된 서체의 기능성과 상징성을 수용하여 해서체로 사성이 됩니다.

해서체는 낙필과 행필, 수필 그 어느 한 부분도 방심을 허용하지 않습니다. 처음부터 끝까지 고도의 집중이 한결같아야 하는 것입니다. 그러한 해서체로 적게는 수백 자, 많게는 수천 자에서 수만 자, 수십만 자, 수백만 자에 이르기까지 방대한 양의 경전을 서사하면서 집중력이 한결같아야 하는 서예작품이 바로 사경입니다. 그러한 집중이 지속되기 때문에 수행으로 일컬어지는 것입니다.

　취원 허유지 선생이 사경에 뜻을 세우고 제 연구실 문을 두드린 지 어언 10년이란 세월이 흘렀습니다. 기본 필획부터 다시 확립하기 위해 제시한 수 개월에 걸친 기초 학습(쌍구전묵)을 아무런 불만의 표출이 없이 묵묵히 다 소화해 냈습니다. 제 연구실을 찾은 거의 모든 서예가들이 최소한의 기초과정 3개월을 버티지 못하고 중단하곤 했는데 선생은 그 다음 학습과정(집자)까지 6개월 이상 인고의 기간을 너무나도 잘 견뎌냈던 것입니다. 이는 사경수행의 기본인 하심이 몸에 배어 있음으로 말미암은 것이라 할 수 있습니다. 하심과 절제 및 인욕 정진 기간이라 할 수 있는 佛家에서의 행자생활과 같은 기간인 셈입니다. 마치 〈檀君史話〉에서 곰이 인간이 되기 위해 100일간 쑥과 마늘만을 먹는 인욕의 과정을 극복했듯이 선생은 그러한 하심의 수행과정을 시작부터 원만히 마쳤던 것입니다. 그러한 하심의 자세로 정진수행을 지속한 결과 이제는 사경부문의 초대작가이자 심사위원으로 활동하고 세계 서예계의 가장 권위 있는 행사로 평가 받는 세계서예 전북비엔날레 사경전에도 2회 연속 초대되었으며 이미 수 회의 사경 개인전을 여법하게 회향하였으니 이제는 가히 대가의 반열에 올랐다고 할 수 있습니다.

　저와의 인연 이전에 이미 저명한 서예가 문하에서 20년 정도 서법 연마에 정진하여 한문서예를 비롯한 한글의 여러 서체에서 이미 상당한 경지에 이른 상태였습니다. 그럼에도 불구하고 세속적인 공명에 뜻을 두지 않고 사경수행에 뜻을 세우고 10여 년을 한결같이 정진해 왔으니 그 공덕은 가히 헤아릴 길이 없습니다. 그리하여 이제는 서예계뿐 아니라 사경계에서도 꽃다운 이름을 널리 알리고 있으니 참으로 아름다운 일이 아닐 수 없습니다.

　선생의 이번 개인전에서 선보이는 법사리 작품들에는 지난 30여 년 동안 조금도 방일하지 않고 한결같이 쌓아 올린 서예 연찬에 이은 사경수행의 향기가 진하게 담겨 있습니다. 한문사경뿐만 아니라 한글사경에서도 눈부신 성취를 이루었습니다. 선생이 이번에 선보이는 사경작품 중 백지묵서 〈국역묘법연화경〉은 2년여에 걸쳐 정진에 정진을 거듭한 결과 얻은 법사리입니다. 경문 각 글자의 자경은 8mm 내외임에도 불구하고 어느 한 글자 소홀함이 없습니다. 붓 끝에 일념으로 기운과 정성을 오롯이 모아 모범이 될 만한 단정한 궁체로 정직하게 써 내려간 작품입니다. 아마도 이 정도의 수승한 사경은 이후 어느 누구도 쉽게 흉내조차 낼 수 없으리라 생각됩니다.

　지난 수 년 동안 전통사경의 이론을 비롯하여 금니와 은니의 장엄경 제작의 수련과정을 거쳐 변상도에서도 눈부신 성취를 이루었으며 최근에는 민화에까지 영역을 넓히고 있으니 전통사경의 영역이 선생에 의해 확장되고 있다고 할 수 있습니다. 이는 전통사경의 계승에 그치지 않고 발전을 추구하는 뜻깊은 일이기에 그동안 선생의 사경을 지도해 온 스승이자 사경수행을 함께 하는 도반으로서 무한 치하하지 않을 수 없습니다.

　아무쪼록 선생의 이번 사경 초대전이 여법하고 여의하게 이루어져 수많은 대중들에게 환희심을 일으키고 사경수행으로 인도하는 거룩한 법석이 되길 일심으로 기원합니다.

2015년 12월

축 사

박경준 (동국대학교 불교대학 교수)

취원 허유지 선생의 〈21세기 한국사경 정예작가 초대 개인전〉이 붉은 원숭이해인 2016년 새해를 맞이하여 문화의 거리 서울 인사동 〈한국 미술관〉에서 열리게 됨을 진심으로 축하합니다.

사경은 경, 율, 논 삼장을 포함하는 광의의 불경(佛經)을 베껴 쓰는 일종의 불교 수행법입니다. 불경은 불·법·승 3보 중 법보에 해당되는 것으로 법신 사리 또는 전신 사리로 예경되는 바, 불상과 불탑 이상의 종교적 의미를 갖습니다. 따라서 사경은 불경의 한 자 한 자를 마치 부처님 사리 대하듯 경건한 마음으로 틀리거나 빼먹는 일 없이 필사해야 합니다. 요컨대 사경은 무엇보다도 지극한 정성과 깊은 믿음을 필요로 하는 작업인 것입니다.

이번 취원 선생의 사경 초대전에는 약 서른 다섯 점의 작품이 전시되고 있는데 대부분 한글 작품이어서 우리에게 더욱 친밀하게 다가옵니다. 동국대학교 역경원 번역본 〈한글 법화경〉 사경은 그 분량이 많아 꼬박 2년이 걸렸고, 〈한글 약사경〉과 〈한글 지장경〉 사경도 각각 8개월이라는 결코 짧지 않은 시간을 필요로 하였으니 감탄을 금할 수가 없습니다. 더욱이 〈금강경〉 병풍은 금니로 작업한 것이어서 거기에 깃든 땀과 눈물이 금빛 글씨와 함께 맑고 밝은 빛을 뿜어내고 있습니다.

또한 이번 전시회를 통해 우리는 취원 선생의 예술적 실험 정신 및 도전 정신과 조우하게 됩니다. 선생은 타고난 창조적 예술가로서 매너리즘에 안주하지 않고 늘 새로운 방법으로 참신한 작품을 창작하려 시도합니다. 이번 사경전에서 다양한 서체를 구사하고 있는 것은 그 한 예라 할 수 있습니다. 나아가 선생은 참으로 돈독한 불자이면서도 다종교사회에서 요구되는 열린 마음으로 이웃 종교까지 껴안는 포용성을 보여줍니다. 성경의 말씀을 서사한 몇 작품이 그것을 증명하고 있습니다.

취원 선생은 30년 이상을 결연한 수행자의 자세로, 법륜을 널리 굴리겠다는 불법홍포의 원력으로 사경 불사에 일로매진해 오고 계십니다. 그리고 그 노력의 결실을 개인적인 것으로 소유하려 하지 않고 불교 발전과 인류 미래를 위해 회향하는 보살행을 실천하고 계시기까지 합니다. 아름다운 실천입니다.

예술가로서의 창작과 불자로서의 수행, 그 의미 깊은 접목이 앞으로 더 큰 시너지 효과로 이어져 향기로운 꽃을 피우고 탐스러운 열매를 맺을 것으로 믿어 의심치 않습니다.

2016년 1월

작가의 辯

　한해를 보내고 새해를 맞이하는 송구영신의 문턱에서 서예문인화 기획 "21세기 한국사경 정예작가 초대전"에 한국사경연구회 정예회원 9명이 참여하여 일자삼례(一字三禮)의 지극한 정성으로 부처님의 마음과 가르침을 펴보이는 사경개인전을 열게 되어 매우 기쁘게 생각합니다. 사경(寫經)은 지극한 불심과 예술성의 합일(合一)로 이뤄내는 수행의 극치로 일컬어집니다. 정성을 다해 한 자 한 자 써 내려가는 가운데 일자(一字)에 일불(一佛)을 이루는 사경은 전통적으로 이어져온 불교수행법인 동시에 시대 문화를 반영한 예술 창작의 정점이기도 합니다.

　묵향과 불심의 길을 걸은 지 오랜 시간동안 필묵의 멋에 심취되어 기량을 쌓아오던 중 2006년 겨울 우연히 불교TV 시청 중 전통사경 기능전승자이시며 최고의 권위자이신 외길 김경호 선생님의 사경강의를 시청하고 연희동 연구실로 찾아가 사사(師事)하였으며 사경수행을 봉행한지도 어언 10여년이 되었습니다.
　그동안 사경개인전(4회), 기획초대전 및 사경회원전(다수)등 많은 작품활동을 하면서 부처님 진리의 말씀 한 점, 한 획도 허투루 하지 않고 마음에 새기며 참회와 발원과 감사의 마음을 담아내고자 신심과 원력을 순일(純一)하게 집중하며 사경수행을 하였습니다.
　특히 2012년「동국대학교 초대 도서기금 마련 취원 허유지 사경전」을 개최하여 판매 수익금(금강경 병풍 등 30여점) 전액을 기부하기도 하였습니다.

　이번 선보일 작품들은 아직도 미흡함이 많아 세상에 펼쳐내 보일만한 것도 없는 법석(法席)이지만 금니(金泥)로 필사한 격조 높은 금강경 병풍 등 전통사경 30~35여 점이 선보일 것입니다.
　이번 작품 중 7mm 안에 쓴 세필 한글번역본 법화경(7권)은 하루 8시간~10시간 가량 조성하면서 2년간에 걸쳐 완성된 작품이며, 금니(金泥)로 조성된 금강경 병풍(8폭)도 하루 8시간 이상 2개월 이상 심혈을 기울여 마무리 하였으며, 한글로 번역된 약사경, 지장경도 1년 만에 조성된 작품들입니다. 모든 것이 서툴지만 최선을 다해 사경수행에 매진한 것에 큰 자부심을 갖습니다.

　희망찬 붉은 원숭이해인 새해 초에 개최되는 서예문인화 기획 초대 사경전에 바쁜 걸음 한 순간 내려놓으시고 부디 오셔서 많은 작품들을 감상하시면서 많은 경책과 함께 격려를 주시고 사경수행자가 많이 동참하여 부처님의 가르침이 모두의 가슴 속에서 희망과 행복의 청정한 연꽃으로 피어나기를 기원합니다.
　아울러 이 법석을 열기까지 물심양면으로 지원해 주신 "서예문인화" 사장님과 임직원께 감사드립니다.

을미년 불기 2559년 12월
취원 허 유 지 합장

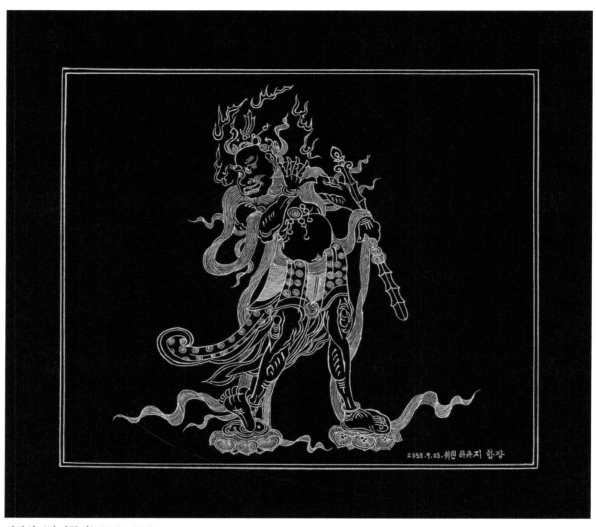

신장상 〈감지금니〉 27.5×30.5cm

■ 변상도[變相圖]−신장상[神將像]

　변상도(變相圖)란 불교 경전의 내용이나 그 교의(敎義)를 알기 쉽게 표현한 것을 말한다. 변상도는 일반적으로 부처님의 전생을 묘사한 본생도와 일대기를 나타낸 佛傳圖, 그리고 서방정토의 장엄도가 그 기본을 이루고 있다. 본 작품은 변상도 중 신장상(神將像)을 표현한 것으로서 신장상이란 불교의 호법신 가운데 무력으로 불법(佛法)을 옹호하며 불경(佛經)을 수지독송(受持讀誦)하는 사람들을 수호하는 천신(天神)을 말한다.

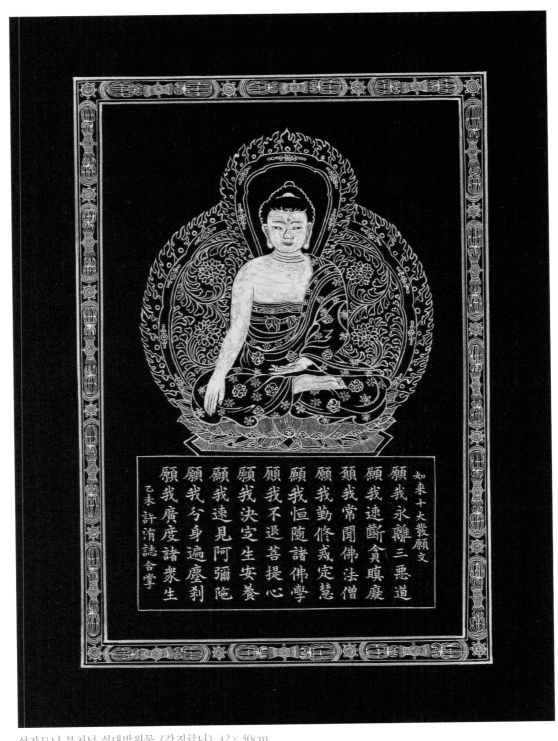

석가모니 부처님 십대발원문 〈감지금니〉 42 × 30cm

천수경(千手經) 속에 담겨 있는 여러 말씀 중 여래십대발원문(如來十大發願文)을 표현한 작품이며 석가모니 부처님의 10대 발원문으로 가장 소중한 발원문 중 하나로 꼽히고 있다.

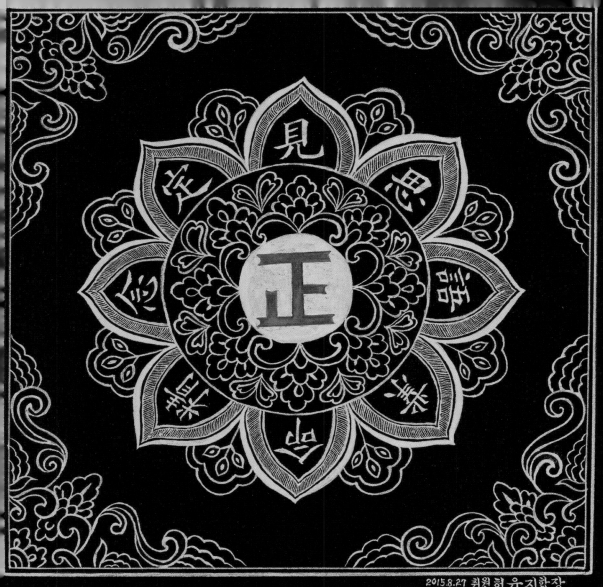

팔정도 〈감지금니〉 28×28cm

■ 팔정도 [八正道]

중생이 고통의 원인인 탐(貪)·진(瞋)·치(痴)를 없애고 해탈(解脫)하여 깨달음의 경지인 열반의 세계로 나아가기 위해서 실천수행해야 하는 8가지 길 또는 그 방법. 이것은 원시불교의 경전인 《아함경(阿含經)》의 법으로, 석가의 근본 교설에 해당하는 불교에서는 중요한 교리이다.

고통을 소멸하게 해 주는 참된 진리인 8가지 덕목은

① 정견(正見):올바로 보는 것. ② 정사(正思:正思惟):올바로 생각하는 것. ③ 정어(正語):올바로 말하는 것. ④ 정업(正業):올바로 행동하는 것. ⑤ 정명(正命):올바로 목숨을 유지하는 것. ⑥ 정근(正勤:正精進):올바로 부지런히 노력하는 것. ⑦ 정념(正念):올바로 기억하고 생각하는 것. ⑧ 정정(正定):올바로 마음을 안정하는 것이다.

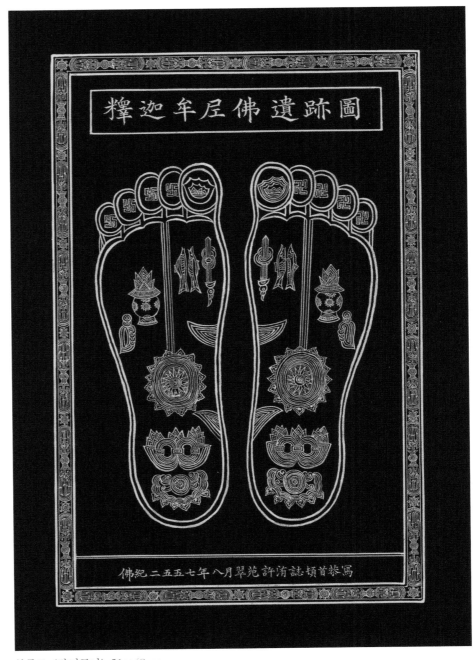

불족도 〈감지금니〉 51×48cm

■ 불족도[佛足圖]
　　석가모니의 발자국을 형상화 한 그림으로써 중인도 마가다(Magadha)국의 큰 돌에 새겨진 불족적(佛足跡)을 당나라 현장법사가 그려서 중국에 전하였다고 하며, 누구나 이 부처님의 발자국을 보고 존경하고 기뻐하면 한량없는 죄업이 소멸된다고 하여, 예로부터 이것을 만들어 숭배하고 공경하는 일이 유행하였다.

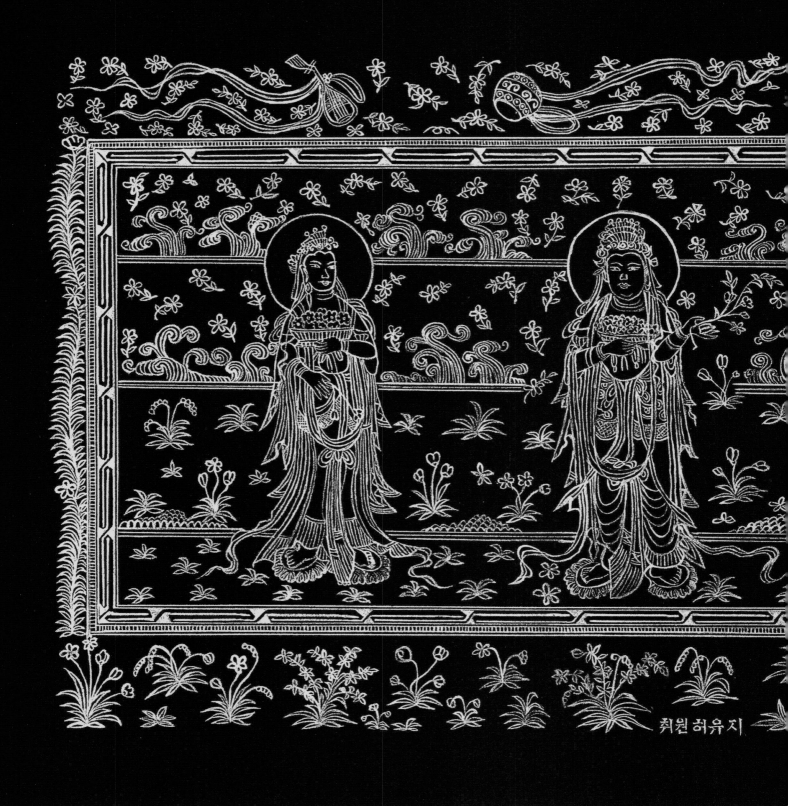

대보적경 변상도 〈감지금니〉 35×56cm

■ 대보적경[大寶積經]

대보적경이란 보배처럼 귀한 가르침을 집대성한 경전으로 여러 경전에서 중요한 것만을 모아 49회로 엮은 것이다. 고려 1006년에 사성된 금자대장경의 잔권 감지금니〈대보적경〉권제 32의 변상도를 모사하였다. 변상도 정면관의 보살 좌우로 측면향의 2보살이 시립한 3보살 입상이 산화공양(散華供養)하는 모습인데, 가장자리는 금강저 문양 대신 "ㄹ"字의 연속무늬(回紋)가 돌려져 있다.

관세음보살 대다라니 계청 〈감지금니 · 은니〉 52×45cm ▶

천수경(千手經) 법장진언(法藏眞言) 내의 대다라니 계청(大陀羅尼 啟請)의 일부분을 표현한 작품이며 관세음보살께 대다라니경을 청하면서 자신의 발원을 말하고 자신의 구제에 관한 염원을 빌며 귀의하고자 하는 내용을 담고 있기에 이러한 신비하고도 영험한 모습을 표현하고자 관세음보살의 모습을 용의 형상과 함께 금니와 은니로 표현해 보았다.

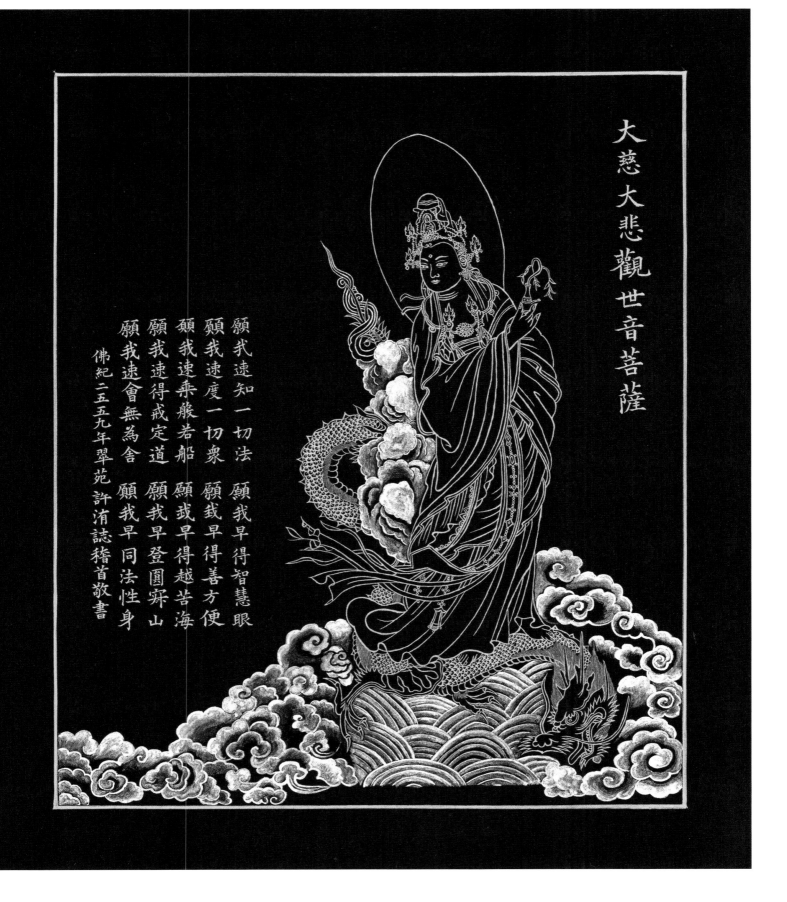

大慈大悲觀世音菩薩

願我速知一切法　願我早得智慧眼
願我速度一切眾　願我早得善方便
願我速乘般若船　願我早得越苦海
願我速得戒定道　願我早登圓寂山
願我速會無為舍　願我早同法性身

佛紀二五五九年翠苑許洧誌稽首敬書

15

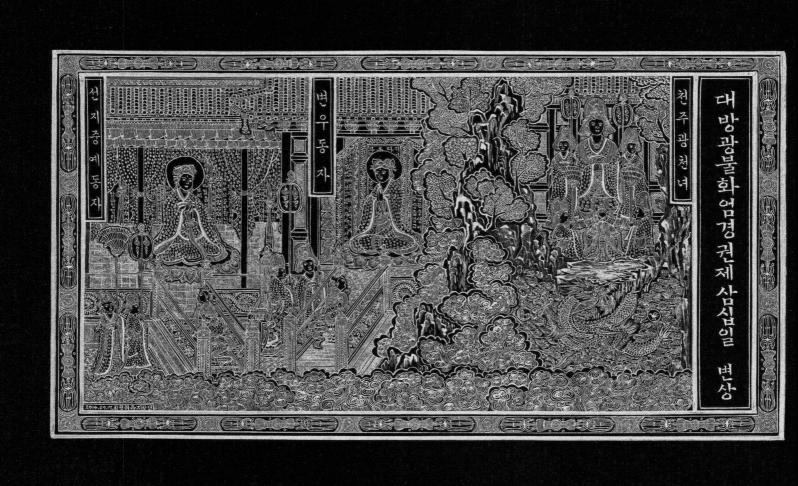

화엄경 보현행원품 변상도 〈감지금니〉 28×44cm

■ 화엄경 보현행원품[華嚴經 普賢行願品]
　고려(1337년) 국보 제215호(삼성미술관 Leeum 소장) 변상도. (외길 김경호 선생 리메이크 작품 모사)
　대방광불화엄경은 줄여서 '화엄경'이라고 부르기도 한다. 우리나라 화엄종의 근본 경전으로, 부처와 중생은 둘이 아니라 하나임을 기본 사상
　으로 하고 있는데,『보현행원품』은 화엄경 가운데 깨달음의 세계로 들어가기 위한 방법을 보현보살이 설법한 부분이다.

16

受持讀誦為他人說於前福德百分不及一百千萬億分乃至算數譬喻所不能及

是念我當度眾生須菩提莫作是念何以故實無有眾生如來度者若有眾生如來度者如來則有我人眾生壽者

須菩提如來說有我者則非有我而凡夫之人以為有我須菩提凡夫者如來說則非凡夫是名凡夫

言世尊如我解佛所說義不應以三十二相觀如來爾時世尊而說偈言 若以色見我以音聲求我是人行邪道不能見

如來 須菩提汝若作是念如來不以具足相故得阿

耨多羅三藐三菩提須菩提汝若作是念發阿耨多羅三藐三菩提者說諸法斷滅莫作是念何以故發阿耨多羅三藐

三菩提心者於法不說斷滅相

須菩提若菩薩以滿恒河沙等世界七寶持用布施若復有人知一切法無我得成於忍

此菩薩勝前菩薩所得功德須菩提以諸菩薩不受福德故須菩提白佛言世尊云何菩薩不受福德須菩提菩薩所作福

德不應貪著是故說不受福德

須菩提若有人言如來若來若去若坐若臥是人不解我所說義何以故如來者無所從

來亦無所去故名如來

須菩提若善男子善女人以三千大千世界碎為微塵於意云何是微塵眾寧為多不甚多世尊

何以故若是微塵眾實有者佛則不說是微塵眾所以者何佛說微塵眾則非微塵眾是名微塵眾世尊如來所說三千大

千世界則非世界是名世界何以故若世界實有者則是一合相如來說一合相則非一合相是名一合相

須菩提一合相者則是不可說但凡夫之人貪著其事

須菩提若人言佛說我見人見眾生見壽者見須菩提於意云何是人解我所說

義不不也世尊是人不解如來所說義何以故世尊說我見人見眾生見壽者見即非我見人見眾生見壽者見是名我見

人見眾生見壽者見須菩提發阿耨多羅三藐三菩提心者於一切法應如是知如是見如是信解不生法相須菩提所言

法相者如來說即非法相是名法相

須菩提若有人以滿無量阿僧祇世界七寶持用布施若有善男子善女人發菩薩

心者持於此經乃至四句偈等受持讀誦為人演說其福勝彼云何為人演說不取於相如如不動何以故 一切有為法

如夢幻泡影如露亦如電應作如是觀 佛說是經已長老須菩提及諸比丘比丘尼優婆塞優婆夷一切世間天人阿修

羅聞佛所說皆大歡喜信受奉行

金剛般若波羅蜜經 真言

椰 謨婆伽跋帝 鉢喇壤 波羅弭多曳 唵 伊利底 伊室利 輸盧馱 毗舍耶 毗舍耶 莎婆訶

我今發願盡未來所成經典不爛壞假使三災破大千此經與空不散破若有眾生於此經

見佛聞法敬舍利發菩提心不退轉脩般若行速成佛

佛紀二五五九年七月翠苑 許清誌謹書

금강반야바라밀경 〈감지금니〉 91×337cm

見人見衆生見壽者見則於此經不能聽受讀誦為人解說須菩提在在處處若有此經一切世間天人阿修羅所應供養

當知此處則為是塔皆應恭敬作禮圍繞以諸華香而散其處 復次須菩提善男子善女人受持讀誦此經若為人輕賤

是人先世罪業應墮惡道以今世人輕賤故先世罪業則為消滅當得阿耨多羅三藐三菩提須菩提我念過去無量阿僧

祇劫於然燈佛前得值八百四千萬億那由他諸佛悉皆供養承事无空過者若復有人於後末世能受持讀誦此經所得

功德於我所供養諸佛功德百分不及一千萬億分乃至算數譬喻所不能及須菩提若善男子善女人於後末世有受持

讀誦此經所得功德我若具說者或有人聞心則狂亂狐疑不信須菩提當知是經義不可思議果報亦不可思議 尒時

須菩提白佛言世尊善男子善女人發阿耨多羅三藐三菩提心云何應住云何降伏其心佛告須菩提善男子善女人發

阿耨多羅三藐三菩提者當生如是心我應滅度一切衆生滅度一切衆生已而無有一衆生實滅度者何以故須菩提若

菩薩有我相人相衆生相壽者相則非菩薩所以者何須菩提實無有法發阿耨多羅三藐三菩提心者須菩提於意云何如

來於然燈佛所有法得阿耨多羅三藐三菩提不不也世尊如我解佛所說義佛於然燈佛所無有法得阿耨多羅三藐三

菩提佛言如是如是須菩提實無有法如來得阿耨多羅三藐三菩提須菩提若有法如來得阿耨多羅三藐三菩提者然

燈佛則不與我受記汝於來世當得作佛號釋迦牟尼以實無有法得阿耨多羅三藐三菩提是故然燈佛與我受記作是

言汝於來世當得作佛號釋迦牟尼何以故如來者即諸法如義若有人言如來得阿耨多羅三藐三菩提須菩提實無有

法佛得阿耨多羅三藐三菩提須菩提如來所得阿耨多羅三藐三菩提於是中無實無虛是故如來說一切法皆是佛法

須菩提所言一切法者即非一切法是故名一切法須菩提譬如人身長大須菩提言世尊如來說人身長大則為非大身

是名大身須菩提菩薩亦如是若作是言我當滅度無量衆生則不名菩薩何以故須菩提實無有法名為菩薩是故佛說

一切法無我無人無衆生無壽者須菩提若菩薩作是言我當莊嚴佛土是不名菩薩何以故如來說莊嚴佛土者即非莊

嚴是名莊嚴須菩提若菩薩通達無我法者如來說名真是菩薩 須菩提於意云何如來有肉眼不如是世尊如來有肉

眼須菩提於意云何如來有天眼不如是世尊如來有天眼須菩提於意云何如來有慧眼不如是世尊如來有慧眼須菩

提於意云何如來有法眼不如是世尊如來有法眼須菩提於意云何如來有佛眼不如是世尊如來有佛眼須菩提於意

云何如恒河中所有沙佛說是沙不如是世尊如來說是沙須菩提於意云何如一恒河中所有沙有如是等恒河是諸恒

河所有沙數佛世界如是寧為多不甚多世尊佛告須菩提尒所國土中所有衆生若干種心如來悉知何以故如來說諸

心皆為非心是名為心所以者何須菩提過去心不可得現在心不可得未來心不可得 須菩提於意云何若有人滿三

千大千世界七寶以用布施是人以是因緣得福多不如是世尊此人以是因緣得福甚多須菩提若福德有實如來不說

得福德多以福德無故如來說得福德多 須菩提於意云何佛可以具足色身見不不也世尊如來不應以具足色身見

何以故如來說具足色身即非具足色身是名具足色身須菩提於意云何如來可以具足諸相見不不也世尊如來不應

以具足諸相見何以故如來說諸相具足即非具足是名諸相具足 須菩提汝勿謂如來作是念我當有所說法莫作是

念何以故若人言如來有所說法即為謗佛不能解我所說故須菩提說法者無法可說是名說法 尒時慧命須菩提白佛

言世尊頗有衆生於未來世聞說是法生信心不佛言須菩提彼非衆生非不衆生何以故須菩提衆生衆生者如來說非

衆生是名衆生 須菩提白佛言世尊佛得阿耨多羅三藐三菩提為無所得耶佛言如是如是須菩提我於阿耨多羅三

菩提乃至無有少法可得是名阿耨多羅三藐三菩提 復次須菩提是法平等無有高下是名阿耨多羅三藐三菩

須菩提若三千大千世界中所有諸須彌山王如是等七寶聚有人持用布施若人以此般若波羅蜜經乃至四句偈等

■ 금강반야바라밀경[金剛般若波羅蜜經]
　금강은 단단하고 날카로움을 뜻하는 다이아몬드를 가리키며 반야는 지혜를. 바라밀은 저편 언덕으로 건너는 것, 즉 열반에 이른다는 바라밀다
의 줄임말이다. 풀이하면 금강석처럼 견고한 지혜를 얻어 열반에 이르라는 부처의 말씀을 뜻하는 것이다. 또한 인도 사위국을 배경으로 제자

言不也世尊何以故斯陀含名一往來而實無往來是名斯陀含須菩提於意云何阿那含能作是念我得阿那含果不須菩提言不也

世尊何以故阿那含名為不來而實無不來是故名阿那含須菩提於意云何阿羅漢能作是念我得阿羅漢道不須菩提

言不也世尊何以故實無有法名阿羅漢世尊若阿羅漢作是念我得阿羅漢道即為著我人眾生壽者世尊佛說我得無

諍三昧人中最為第一是第一離欲阿羅漢我不作是念我是離欲阿羅漢世尊我若作是念我得阿羅漢道世尊則不說

須菩提是樂阿蘭那行者以須菩提實無所行而名須菩提是樂阿蘭那行 佛告須菩提於意云何如來昔在然燈佛所

於法有所得不不也世尊如來在然燈佛所於法實無所得須菩提於意云何菩薩莊嚴佛土不不也世尊何以故莊嚴佛

土者則非莊嚴是名莊嚴是故須菩提諸菩薩摩訶薩應如是生清淨心不應住色生心不應住聲香味觸法生心應無所

住而生其心須菩提譬如有人身如須彌山王於意云何是身為大不須菩提言甚大世尊何以故佛說非身是名大身

須菩提如恒河中所有沙數如是沙等恒河於意云何是諸恒河沙寧為多不須菩提言甚多世尊但諸恒河尚多無數何

況其沙須菩提我今實言告汝若有善男子善女人以七寶滿爾所恒河沙數三千大千世界以用布施得福多不須菩提

言甚多世尊佛告須菩提若善男子善女人於此經中乃至受持四句偈等為他人說而此福德勝前福德 復次須菩提

隨說是經乃至四句偈等當知此處一切世間天人阿修羅皆應供養如佛塔廟何況有人盡能受持讀誦須菩提當知是

人成就最上第一希有之法若是經典所在之處則為有佛若尊重弟子 爾時須菩提白佛言世尊當何名此經我等云

何奉持佛告須菩提是經名為金剛般若波羅蜜以是名字汝當奉持所以者何須菩提佛說般若波羅蜜則非般若波羅

蜜是名般若波羅蜜須菩提於意云何如來有所說法不須菩提白佛言世尊如來無所說須菩提於意云何三千大千世

界所有微塵是為多不須菩提言甚多世尊須菩提諸微塵如來說非微塵是名微塵如來說世界非世界是名世界須菩

提於意云何可以三十二相見如來不不也世尊不可以三十二相得見如來何以故如來說三十二相即是非相是名三

十二相須菩提若有善男子善女人以恒河沙等身命布施若復有人於此經中乃至受持四句偈等為他人說其福甚多

爾時須菩提聞說是經深解義趣涕淚悲泣而白佛言希有世尊佛說如是甚深經典我從昔來所得慧眼未曾得聞如

是之經世尊若復有人得聞是經信心清淨則生實相當知是人成就第一希有功德世尊是實相者則是非相是故如來

說名實相世尊我今得聞如是經典信解受持不足為難若當來世後五百歲其有眾生得聞是經信解受持是人則為第

一希有何以故此人無我相無人相無眾生相無壽者相所以者何我相即是非相人相眾生相壽者相即是非相何以故離一

切諸相則名諸佛佛告須菩提如是如是若復有人得聞是經不驚不怖不畏當知是人甚為希有何以故須菩提如來說第

一波羅蜜非第一波羅蜜是名第一波羅蜜須菩提忍辱波羅蜜如來說非忍辱波羅蜜是名忍辱波羅蜜何以故須菩提如我昔為歌利王

割截身體我於爾時無我相無人相無眾生相無壽者相何以故我於往昔節節支解時若有我相人相眾生相壽者相應

生瞋恨須菩提又念過去於五百世作忍辱仙人於爾所世無我相無人相無眾生相無壽者相是故須菩提菩薩應離一

切相發阿耨多羅三藐三菩提心不應住色生心不應住聲香味觸法生心應生無所住心若心有住則為非住是故佛說

菩薩心不應住色布施須菩提菩薩為利益一切眾生應如是布施如來說一切諸相即是非相又說一切眾生則非眾生

須菩提如來是真語者實語者如語者不誑語者不異語者須菩提如來所得法此法無實無虛須菩提若菩薩心住於法

而行布施如人入闇則無所見若菩薩心不住法而行布施如人有目日光明照見種種色須菩提當來之世若有善男子

善女人初日分以恒河沙等身布施中日分復以恒河沙等身布施後日分亦以恒河沙等身布施如是無量百千萬億劫以

以金剛般若波羅蜜經

姚秦三藏沙門鳩摩羅什奉　詔譯

如是我聞一時佛在舍衛國祇樹給孤獨園與大比丘眾千二百五十人俱爾時世尊食時著衣持鉢入舍衛大城乞食於其城中次第乞已還至本處飯食訖收衣鉢洗足已敷座而坐

時長老須菩提在大眾中即從座起偏袒右肩右膝著地合掌恭敬而白佛言希有世尊如來善護念諸菩薩善付囑諸菩薩世尊善男子善女人發阿耨多羅三藐三菩提心應云何住云何降伏其心佛言善哉善哉須菩提如汝所說如來善護念諸菩薩善付囑諸菩薩汝今諦聽當為汝說善男子善女人發阿耨多羅三藐三菩提心應如是住如是降伏其心唯然世尊願樂欲聞

佛告須菩提諸菩薩摩訶薩應如是降伏其心所有一切眾生之類若卵生若胎生若濕生若化生若有色若無色若有想若無想若非有想非無想我皆令入無餘涅槃而滅度之如是滅度無量無數無邊眾生實無眾生得滅度者何以故須菩提若菩薩有我相人相眾生相壽者相即非菩薩

復次須菩提菩薩於法應無所住行於布施所謂不住色布施不住聲香味觸法布施須菩提菩薩應如是布施不住於相何以故若菩薩不住相布施其福德不可思量須菩提於意云何東方虛空可思量不不也世尊須菩提南西北方四維上下虛空可思量不不也世尊須菩提菩薩無住相布施福德亦復如是不可思量須菩提菩薩但應如所教住

須菩提於意云何可以身相見如來不不也世尊不可以身相得見如來何以故如來所說身相即非身相佛告須菩提凡所有相皆是虛妄若見諸相非相則見如來

須菩提白佛言世尊頗有眾生得聞如是言說章句生實信不佛告須菩提莫作是說如來滅後後五百歲有持戒修福者於此章句能生信心以此為實當知是人不於一佛二佛三四五佛而種善根已於無量千萬佛所種諸善根聞是章句乃至一念生淨信者須菩提如來悉知悉見是諸眾生得如是無量福德何以故是諸眾生無復我相人相眾生相壽者相無法相亦無非法相何以故是諸眾生若心取相則為著我人眾生壽者若取法相即著我人眾生壽者何以故若取非法相即著我人眾生壽者是故不應取法不應取非法以是義故如來常說汝等比丘知我說法如筏喻者法尚應捨何況非法

須菩提於意云何如來得阿耨多羅三藐三菩提耶如來有所說法耶須菩提言如我解佛所說義無有定法名阿耨多羅三藐三菩提亦無有定法如來可說何以故如來所說法皆不可取不可說非法非非法所以者何一切賢聖皆以無為法而有差別

須菩提於意云何若人滿三千大千世界七寶以用布施是人所得福德寧為多不須菩提言甚多世尊何以故是福德即非福德性是故如來說福德多若復有人於此經中受持乃至四句偈等為他人說其福勝彼何以故須菩提一切諸佛及諸佛阿耨多羅三藐三菩提法皆從此經出須菩提所謂佛法者即非佛法

須菩提於意云何須陀洹能作是念我得須陀洹果不須菩提言不也世尊何以故須陀洹名為入流而無所入不入色聲香味觸法是名須陀洹

이 한마디도 쓰여지지 않은 것이 특징이며 대승과 소승이라는 두 관념의 대립이 성립되기 이전에 만들어진 과도기적인 경전이라는 데서 더 큰 의미를 가진다. 현재 대한불교조계종의 소의경전(所依經典)이기도 하다.

相非是虛妄若見諸相非相則見如來

須菩提白佛言世尊頗有眾生得聞如

是說如來滅後後五百歲有持戒修福者於此章句能生信心以此為實當知是如

於無量千萬佛所種諸善根聞是章句乃至一念生淨信者須菩提如來悉

是諸眾生無復我相人相眾生相壽者相無法相亦無非法相何以故是諸眾生

即著我人眾生壽者何以故若取非法相即著我人眾生壽者是故不應取法

知我說法如筏喻者法尚應捨何況非法　須菩提於意云何如來得阿耨多

提言如我解佛所說義無有定法名阿耨多羅三藐三菩提亦無有定法如來可

法非法所以者何一切賢聖皆以無為法而有差別

得福德寧為多不須菩提言甚多世尊何以故是福德即非福德性是故如

句偈等為他人說其福勝彼何以故須菩提一切諸佛及諸佛阿耨多羅三藐

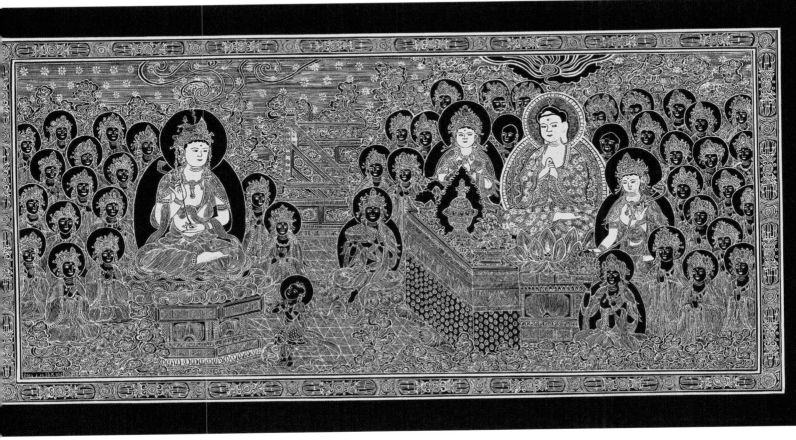

화엄경 보현행원품 변상도 〈감지금니〉 25.5×53cm

■ 화엄경 보현행원품[華嚴經 普賢行願品]
　　고려(1341년~1367년) 국보 제235호 (삼성미술관 Leeum 소장) 변상도. (외길 김경호 선생 리메이크 작품 모사)

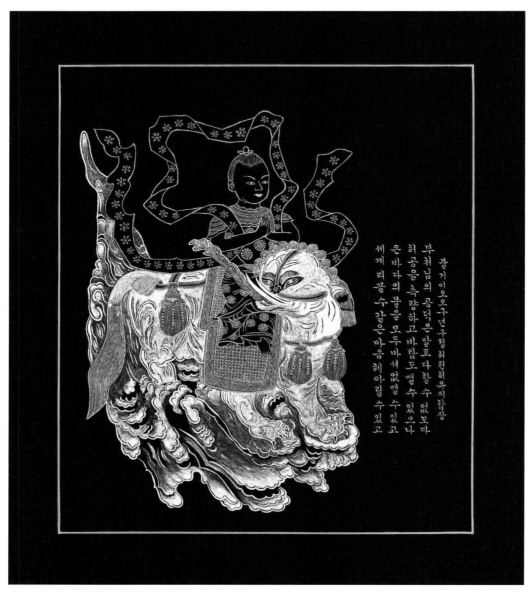

보현보살 〈감지금니 · 은니〉 46×40cm

■ 보현보살 [普賢菩薩, Samantabhadra]
　자비나 이(理)를 상징하는 보살. '삼만다발다라(三曼多跋陀羅)' 또는 '필수발다(邲輸跋陀)' · '편길(徧吉)'이라고도 한다. 비로자나불 또는 석가
모니의 우협시 보살로 부처님의 이덕(理德)과 정덕(定德)과 행덕(行德)을 맡는다. 문수보살과 함께 여러 보살 가운데 으뜸으로 여래가 중생을
제도하는 일을 돕고 중생들의 목숨을 길게 하는 덕을 가졌으므로 '보현연명보살(普賢延命菩薩)' 혹은 '연명보살'이라고도 한다.

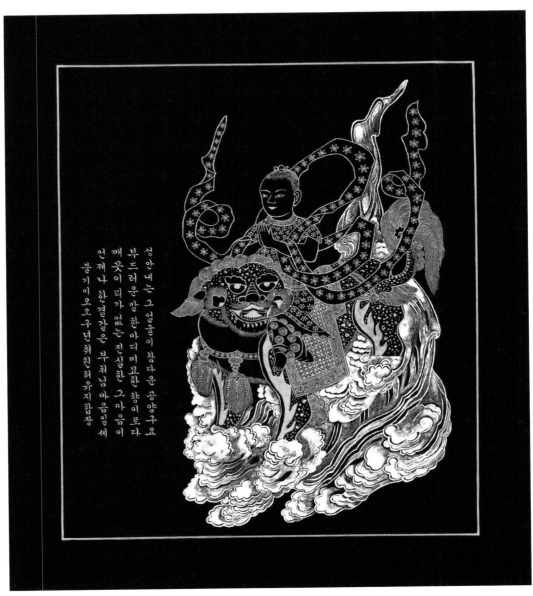

성 안내는 그 얼굴이 참다운 공양구요
부드러운 말 한마디 미묘한 향이로다
깨끗이 티가 없는 진실한 그 마음이
언제나 한결같은 부처님 마음일세
불기이오오구년 취운허유지합장

문수보살 〈감지금니·은니〉 46×40cm

■ 문수보살 |文殊菩薩. Mānjuśri|

　지혜를 상징하는 보살. '문수사리 文殊師利'·'문수시리 文殊尸체'의 준말로 원어 Mānjuśri에서 '만주'는 '달다. 묘하다. 훌륭하다'는 뜻이고 '슈리'는 '복덕(福德)이 많다. 길상(吉祥)하다'는 뜻이므로 합하여 '훌륭한 복덕을 지녔다'는 뜻이 된다. 문수보살은 석가 입멸 이후에 인도에서 태어나 반야(般若)의 도리를 신양한 이로서 박학다식. 다재선변의 지혜를 상징하는 보살로 표현된다. 또한 《반야경 般若經》을 결집. 편찬한 이로 알려져 있고 모든 부처님의 스승이요. 부모라고 표현되기도 한다.

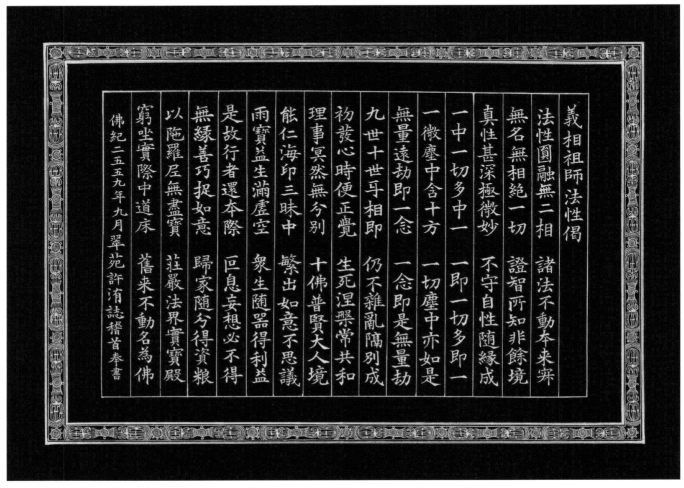

義相祖師法性偈
法性圓融無二相　諸法不動本來寂
無名無相絶一切　證智所知非餘境
真性甚深極微妙　不守自性隨緣成
一中一切多中一　一即一切多即一
一微塵中含十方　一切塵中亦如是
無量遠劫即一念　一念即是無量劫
九世十世互相即　仍不雜亂隔別成
初發心時便正覺　生死涅槃常共和
理事冥然無分別　十佛普賢大人境
能仁海印三昧中　繁出如意不思議
雨寶益生滿虛空　衆生隨器得利益
是故行者還本際　叵息妄想必不得
無緣善巧捉如意　歸家隨分得資糧
以陀羅尼無盡寶　莊嚴法界實寶殿
窮坐實際中道床　舊來不動名為佛
佛紀二五五九年九月翠苑許洧誌稽首奉書

의상조사법성게 〈감지금니〉 37×51cm

■ 의상조사 법성게[義湘祖師 法性偈]

　법성게란 의상스님이 7년 동안 화엄경(대방광불화엄경, 大方廣佛華嚴經)을 공부한 후, 꿈에 나타난 청의동자의 청에 의하여 깨달은 바를 중생들이 이름에 집착하지 않고 이름 없는 참 근원으로 돌아가게 하고자 지은 것인데, 처음 지으신 것을 은사이신 지엄스님이 보시고 너무 길다고 하자 불전에 나아가 불사르며 "부처님 뜻에 맞지 않으시면 태우소서" 하고 불 붙은 것을 던졌더니 다 타지 않고 남은 210자를 부처님 사리처럼 주워 모아 도표화 하여 만든 것이 '법계도'(화엄일승법계도, 華嚴一乘法界圖)이고, 이것이 우주 근본인 법성의 도리(법계 성품세계의 진리)이다. 이것을 7언 30구 계송으로 읊은 것이 '법성게'이니 짧으면서도 불법의 핵심이 함축된 수승하고 오묘한 계송인 것이다. '법성게'는 '해인도'(海印圖)라고도 한다.

摩訶般若波羅蜜多心經

觀自在菩薩行深般若波羅蜜多時

照見五蘊皆空度一切苦厄舍利子

色不異空空不異色色即是空空即

是色受想行識亦復如是舍利子是

諸法空相不生不滅不垢不淨不增

不減是故空中無色無受想行識無

眼耳鼻舌身意無色聲香味觸法無

眼界乃至無意識界無無明亦無

明盡乃至無老死亦無老死盡無苦

集滅道無智亦無得以無所得故菩

提薩埵依般若波羅蜜多故心無罣

碍無罣碍故無有恐怖遠離顛倒夢

想究竟涅槃三世諸佛依般若波羅

蜜多故得阿耨多羅三藐三菩提故

知般若波羅蜜多是大神咒是大明

咒是無上咒是無等等咒能除一切

苦真實不虛故說般若波羅蜜多咒

即說咒曰

揭帝揭帝　波羅揭帝

波羅僧揭帝　菩提薩婆訶

摩訶般若波羅蜜多心經

佛紀二五五七年七月翠苑許淸誌稽首恭書

마하반야바라밀다심경 〈감지금니〉 37×67cm

■ 마하반야바라밀다심경[摩訶般若波羅蜜多心經]

대승불교 반야사상(般若思想)의 핵심을 담은 경전이다. 우리나라에서 가장 널리 독송되는 경으로 완전한 명칭은 '마하반야바라밀다심경(摩訶般若波羅蜜多心經)'이다. 줄여서 '반야심경'이라고도 한다. 그 뜻은 '지혜의 빛에 의해서 열반의 완성된 경지에 이르는 마음의 경전'으로 풀이할 수 있다. '심(心)'은 일반적으로 심장(心臟)으로 번역되는데, 이 경전이 크고 넓은 반야계(般若系) 여러 경전의 정수를 뽑아내어 응축한 것이라는 뜻을 포함하고 있다. 반야는 지혜란 뜻이고, 이 지혜는 우리가 생각할 수 없는 근본 이치로서의 최상의 지혜이다. 바라밀다는 저 언덕에 이른다는 뜻이며, 저 언덕이란 이상의 경지인 불도를 닦아 행한 곳을 의미한다. 심은 본심, 본질이란 뜻으로 가장 중요한 것을 말한다. 경이란 성인이 설하신 불변의 진리를 기록한 책을 뜻한다. 그러므로 마하반야바라밀다심경은 넓고 큰 지혜로써 부처님과 보살이 닦은 경지의 언덕에 이르는 근본이 되는 진리의 글이라고 할 수 있다.

觀世音菩薩四十二手真言

관세음보살(觀世音菩薩)은 자비로 중생의 괴로움을 구제하고 왕생의 길로 인도하는 불교의 보살로서 관세음(觀世音)은 세상의 모든 소리를 살펴본다는 뜻이며, 관자재(觀自在)는 이 세상의 모든 것을 자재롭게 관조(觀照)하여 보살핀다는 뜻이다. 결국 뜻으로 보면 관세음이나 관자재는 같으며 물론 그 원래의 이름 자체가 하나이다. 보살(bodhisattva)은 세간과 중생을 이익되게 하는 성자(聖者)이므로 이 관세음보살은 대자대비(大慈大悲)의 마음으로 중생을 구제하고 제도하는 보살이다. 그러므로 세상을 구제하는 보살[救世菩薩], 세상을 구제하는 청정한 성자[救世淨者], 중생에게 두려움 없는 마음을 베푸는 이[施無畏者], 크게 중생을 연민하는 마음으로 이익되게 하는 보살[大悲聖者]이라고도 한다. 42수진언은 관세음보살의 공덕을 상징적으로 표현한 손의 모양이고 보살의 손에 쥐어져 있는 지물(持物)은 진언과 합치되는 내용으로 그에 따른 각각의 성격을 상징한다.

◀ 관세음보살 42수진언 표지〈감지금니〉 37.5×18cm×46절면

信心銘

僧璨著

至道無難　唯嫌揀擇　但莫憎愛　洞然明白
毫釐有差　天地懸隔　欲得現前　莫存順逆
違順相爭　是為心病　不識玄旨　徒勞念靜
圓同太虛　無欠無餘　良由取捨　所以不如
莫逐有緣　勿住空忍　一種平懷　泯然自盡
止動歸止　止更彌動　唯滯兩邊　寧知一種
一種不通　兩處失功　遣有沒有　從空背空
多言多慮　轉不相應　絕言絕慮　無處不通
歸根得旨　隨照失宗　須臾返照　勝卻前空
前空轉變　皆由妄見　不用求真　唯須息見
二見不住　慎莫追尋　纔有是非　紛然失心
二由一有　一亦莫守　一心不生　萬法無咎
無咎無法　不生不心　能隨境滅　境逐能沉
境由能境　能由境能　欲知兩段　元是一空
一空同兩　齊含萬象　不見精麤　寧有偏黨
大道體寬　無易無難　小見狐疑　轉急轉遲
執之失度　必入邪路　放之自然　體無去住
任性合道　逍遙絕惱　繫念乖真　昏沉不好
不好勞神　何用疏親　欲趣一乘　勿惡六塵
六塵不惡　還同正覺　智者無為　愚人自縛
法無異法　妄自愛著　將心用心　豈非大錯
迷生寂亂　悟無好惡　一切二邊　良由斟酌
夢幻空華　何勞把捉　得失是非　一時放卻
眼若不睡　諸夢自除　心若不異　萬法一如
一如體玄　兀爾忘緣　萬法齊觀　歸復自然
泯其所以　不可方比　止動無動　動止無止
兩既不成　一何有爾　究竟窮極　不存軌則
要急相應　唯言不二　不二皆同　無不包容
十方智者　皆入此宗　宗非促延　一念萬年
無在不在　十方目前　極小同大　忘絕境界
極大同小　不見邊表　有即是無　無即是有
若不如此　必不須守　一即一切　一切即一
但能如是　何慮不畢　信心不二　不二信心
言語道斷　非去來今

佛紀二五五七年三月翠苑許浦誌頓首恭書

승찬대사-신심명 〈황지묵서〉 32×81cm

■ 신심명[信心銘] ▲

중국 선종(禪宗)의 제3대 조사(祖師)인 승찬(僧璨)이 지은 글로 선(禪)과 중도(中道) 사상의 요체를 사언절구(四言絕句)의 게송(偈頌)으로 간명하게 나타내고 있어 선종(禪宗) 불교의 보전(寶典)으로 여겨진다. 《신심명》은 지금으로부터 1400년 전 선종의 제3대 조사인 승찬僧璨(?-606)대사가 지은 선어록이다. 짧은 글이지만 불교의 모든 가르침과 선(禪)의 근본이 모두 이 글 속에 담겨 있다. 즉 팔만대장경의 심오한 불법 도리와 선불교의 일천칠백 공안의 격외도리가 모두 이 글 속에 포함되어 있다고 하여 중국에 불교가 전해진 이후로 '문자로서는 최고의 문자'라는 극찬을 받고 있다.

■ 위태천[韋駄天] ▶

위태천[韋駄天, Kārttikeya] : 인도 서사시의 시기(기원전 600~서기 200년)에 성립한 천신(天神)으로 가네샤와 함께 시바(혹은 아그니)의 아들이라고 한다. 2대 서사시인 《마하바라타》《라마야나》이후 지위가 올라 신군(神軍)을 지휘하여 마군(魔軍)을 퇴치하는 군신(軍神)으로 제석의 지위를 능가하게 되었다. '위태천(韋駄天)' '위장군(韋將軍)' '위태보살(韋駄菩薩)'이라고 부르며, 조선시대에는 '동진보살(童眞菩薩)'이라는 명칭으로도 불렸다. 인도의 힌두신화에서 육면십이비(六面十二臂)로 표현되고 창이나 그 밖의 무기를 쥐고 공작새를 타고 다닌다.

위태천 〈홍지금니〉 40×30cm ▶

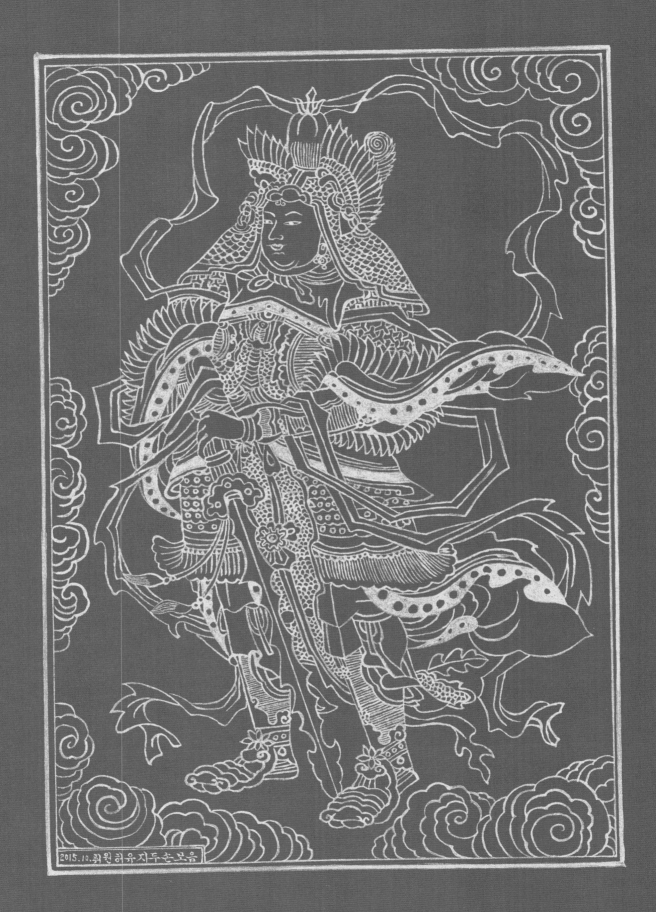

2015.10.화원 허유 지두손모음

華嚴經略纂偈

... 大願精進力救護　妙德圓滿瞿婆女
摩耶夫人天主光　遍友童子衆藝覺
賢勝堅固解脫長　妙月長者無勝軍
最寂靜婆羅門者　德生童子有德女
弥勒菩薩文殊等　普賢菩薩微塵衆
於此法會雲集來　常隨毘盧遮那佛
於蓮華藏世界海　造化莊嚴大法輪
十方虛空諸世界　亦復如是常說法
六六六四及與三　一十一一亦復一
世主妙嚴如來相　普賢三昧世界成
華藏世界盧舍那　如來名號四聖諦
光明覺品問明品　淨行賢首須彌頂
須彌頂上偈讚品　菩薩十住梵行品
發心功德明法品　佛昇夜摩天宮品
夜摩天宮偈讚品　十行品與無盡藏
佛昇兜率天宮品　兜率天宮偈讚品
十迴向及十地品　十定十通十忍品
阿僧祇品與壽量　菩薩住處佛不思
如來十身相海品　如來隨好功德品
普賢行及如來品　離世間品入法品
是為十萬偈頌經　三十九品圓滿教
諷誦此經信受持　初發心時便正覺
安坐如是國土海　是名毘盧遮那佛

華嚴經略纂偈

願以此功德　普及於一切
我等與衆生　皆共成佛道

佛紀二五五三年五月十三日寫成
翠苑許洧誌稽首恭書

화엄경약찬게 〈백지주묵서〉 38×138cm

華嚴經畧纂偈

大方廣佛華嚴經　龍樹菩薩畧纂偈

南無華藏世界海　毘盧遮那真法身

現在說法盧舍那　釋迦牟尼諸如來

過去現在未來世　十方一切諸大聖

根本華嚴轉法輪　海印三昧勢力故

普賢菩薩諸大眾　執金剛神身眾神

足行神眾道場神　主城神眾主地神

主山神眾主林神　主藥神眾主稼神

主河神眾主海神　主水神眾主火神

主風神眾主空神　主方神眾主夜神

主晝神眾阿修羅　迦樓羅王緊那羅

摩睺羅伽夜叉王　諸大龍王鳩槃茶

乾達婆王月天子　日天子眾忉利天

夜摩天王兜率天　化樂天王他化天

大梵天王光音天　遍淨天王廣果天

大自在王不可說　普賢文殊大菩薩

法慧功德金剛幢　金剛藏及金剛慧

光焰幢及須彌幢　大德聲聞舍利子

及與比丘海覺等　優婆塞長優婆夷

善財童子童男女　其數無量不可說

善財童子善知識　文殊舍利最第一

德雲海雲善住僧　彌伽解脫與海幢

休捨毘目瞿沙仙　勝熱婆羅慈行女

善見自在主童子　具足優婆明智士

法寶髻長與普眼　無厭足王大光王

不動優婆遍行外　優婆羅華長者人

婆施羅船無上勝　獅子頻伸婆須密

毘瑟胝羅居士人　觀自在尊與正趣

而告之言大婆羅門汝却後七日必
當命終時婆羅門聞是語已心懷愁
惱驚懼怖畏作是思惟誰能救我我
智證一切智我當詣彼若實是一
切智者必當說我憂怖之事作是念
已即往佛所於衆會前遥觀如来意
欲請問而懷猶豫時釋迦如来於三
世法無不明見知婆羅門心之所念
以慈軟音而告之言大婆羅門汝却
後七日定當命終墮可畏豪阿鼻地
獄從此復入十六地獄出已復受旃
陁羅身命終之後復生猪中恒居臭
泥常食糞穢壽命長時多受衆苦後
得為人貧窮下賤不淨臭穢醜形黑
瘦乹枯癩病人不喜見其咽如針恒
乏飲食為人搥打受大苦惱時婆羅
門聞是語已生大恐怖悲泣憂愁疾
至佛所頂禮雙足而白佛言如来即
是救濟一切諸衆生者我今悔過歸
命世尊唯願救我大地獄苦佛言大
婆羅門此迦毗羅城三歧道慶有古
佛塔於中現有如来舍利其塔崩壞
汝應往彼重更修理及造相輪擑寫

무구정광대다라니경 〈백지묵서〉 31×516cm

■ 무구정광대다라니경[無垢淨光大陀羅尼經] ▶
경주 불국사 삼층석탑(석가탑) 탑신부에서 발견된 세계 최고(最古)의 통일신라 때 불경인쇄본(佛經印刷本). 1967년 9월 16일 국보 제126호로 지정되었다. 두루마리 1축(軸)으로 너비 약 8cm, 전체길이 약 620cm이다. 불교중앙박물관에 소장되어 있다. 목판(木板)으로 인쇄된 이 경문은 불국사 삼층석탑(석가탑)의 해체·복원공사가 진행되던 1966년 10월 13일 탑신부(塔身部) 제2층에 안치된 사리함(舍利函) 속에서 발견된 것으로, 이때 석탑 내부에서 함께 발견된 총 28점의 일괄유물이 1967년 9월 국보로 지정되었다. 이 경문은 한 폭(幅)에 55~63행, 한 행에 7~9자씩으로 되어 있으며, 상하(上下)는 단선(單線)이고, 필체는 힘찬 해서(楷書)로서 중국 육조시대(六朝時代), 특히 북위(北魏)의 서법(書法)을 연상하게 한다.

無垢淨光大陀羅尼經

唐天竺三藏彌陀山奉　詔譯

如是我聞一時佛在迦毘羅城大精
舍中與大比丘眾無量人俱復有無
量百千億那由他菩薩摩訶薩其名
曰除一切蓋障菩薩執金剛主菩薩
觀世音菩薩文殊師利菩薩普賢菩
薩無盡意菩薩彌勒菩薩如是等而
為上首復有無量天龍夜叉乾闥婆
阿修羅迦樓羅緊那羅摩睺羅伽人
非人等無量大眾恭敬圍遶而為說

一切賢聖皆以無為法而有差別

依法出生分第八

須菩提於意云何若人滿三千大千世界七寶以用布施是人所得福德寧為多不須菩提言甚多世尊何以故是福德即非福德性是故如來說福德多若復有人於此經中受持乃至四句偈等為他人說其福勝彼何以故須菩提一切諸佛及諸佛阿耨多羅三藐三菩提法皆從此經出須菩提所謂佛法者即非佛法

一相無相分第九

須菩提於意云何須陀洹能作是念我得須陀洹果不須菩提言不也世尊何以故須陀洹名為入流而無所入不入色聲香味觸法是名須陀洹須菩提於意云何斯陀含能作是念我得斯陀含果不須菩提言不也世尊何以故斯陀含名一往來而實無往來是名斯陀含須菩提於意云何阿那含能作是念我得阿那含果不須菩提言不也世尊何以故阿那含名為不來而實無不來是故名阿那含須菩提於意云何阿羅漢能作是念我得阿羅漢道不須菩提言不也世尊何以故實無有法名阿羅漢世尊若阿羅漢作是念我得阿羅漢道即為著我人眾生壽者世尊佛說我得無諍三昧人中最為第一是第一離欲阿羅漢我不作是念我是離欲阿羅漢世尊我若作是念我得阿羅漢道世尊則不說須菩提是樂阿蘭那行者以須菩提實無所行而名須菩提是樂阿蘭那行

莊嚴淨土分第十

佛告須菩提於意云何如來昔在然燈佛所於法有所得不不也世尊如來在然燈佛所於法實無所得須菩提於意云何菩薩莊嚴佛土不不也世尊何以故莊嚴佛土者即非莊嚴是名莊嚴是故須菩提諸菩薩摩訶薩應如是生清淨心不應住色生心不應住聲香味觸法生心應無所住而生其心須菩提譬如有人身如須彌山王於意云何是身為大不須菩提言甚大世尊何以故佛說非身是名大身

無為福勝分第十一

須菩提如恒河中所有沙數如是沙等恒河於意云何是諸恒河沙寧為多不須菩提言甚多世尊但諸恒河尚多無數何況其沙須菩提我今實言告汝若有善男子善女人以七寶滿爾所恒河沙數三千大千世界以用布施得福多不須菩提言甚多世尊佛告須菩提若善男子善女人於此經中乃至受持四句偈等為他人說而此福德勝前福德

尊重正教分第十二

復次須菩提隨說是經乃至四句偈等當知此處一切世間天人阿修羅皆應供養如佛塔廟何況有人盡能受持讀誦須菩提當知是人成就最上第一希有之法若是經典所在之處即為有佛若尊重弟子

如法受持分第十三

爾時須菩提白佛言世尊當何名此經我等云何奉持佛告須菩提是經名為金剛般若波羅蜜以是名字汝當奉持所以者何須菩提佛說般若波羅蜜即非般若波羅蜜是名般若波羅蜜須菩提於意云何如來有所說法不須菩提白佛言世尊如來無所說須菩提於意云何三千大千世界所有微塵是為多不須菩提言甚多世尊須菩提諸微塵如來說非微塵是名微塵如來說世界非世界是名世界須菩提於意云何可以三十二相見如來不不也世尊不可以三十二相得見如來何以故如來說三十二相即是非相是名三十二相須菩提若有善男子善女人以恒河沙等身命布施若復有人於此經中乃至受持四句偈等為他人說其福甚多

離相寂滅分第十四

爾時須菩提聞說是經深解義趣涕淚悲泣而白佛言希有世尊佛說如是甚深經典我從昔來所得慧眼未曾得聞如是之經世尊若復有人得聞是經信心清淨則生實相當知是人成就第一希有功德世尊是實相者即是非相是故如來說名實相世尊我今得聞如是經典信解受持不足為難若當來世後五百歲其有眾生得聞是經信解受持是人則為第一希有何以故此人無我相無人相無眾生相無壽者相所以者何我相即是非相人相眾生相壽者相即是非相何以故離一切諸相則名諸佛佛告須菩提如是如是若復有人得聞是經不驚不怖不畏當知是人甚為希有何以故須菩提如來說第一波羅蜜即非第一波羅蜜是名第一波羅蜜須菩提忍辱波羅蜜如來說非忍辱波羅蜜是名忍辱波羅蜜何以故須菩提如我昔為歌利王割截身體我於爾時無我相無人相無眾生相無壽者相何以故我於往昔節節支解時若有我相人相眾生相壽者相應生瞋恨須菩提又念過去於五百世作忍辱仙人於爾所世無我相無人相無眾生相無壽者相是故須菩提菩薩應離一切相發阿耨多羅三藐三菩提心不應住色生心不應住聲香味觸法生心應生無所住心若心有住則為非住是故佛說菩薩心不應住色布施須菩提菩薩為利益一切眾生應如是布施如來說一切諸相即是非相又說一切眾生即非眾生須菩提如來是真語者實語者如語者不誑語者不異語者須菩提如來所得法此法無實無虛須菩提若菩薩心住於法而行布施如人入闇則無所見若菩薩心不住法而行布施如人有目日光明照見種種色須菩提當來之世若有善男子善女人能於此經受持讀誦則為如來以佛智慧悉知是人悉見是人皆得成就無量無邊功德

持經功德分第十五

須菩提若有善男子善女人初日分以恒河沙等身布施中日分復以恒河沙等身布施後日分亦以恒河沙等身布施如是無量百千萬億劫以身布施若復有人聞此經典信心不逆其福勝彼何況書寫受持讀誦為人解說須菩提以要言之是經有不可思議不可稱量無邊功德如來為發大乘者說為發最上乘者說若有人能受持讀誦廣為人說如來悉知是人悉見是人皆得成就不可量不可稱無有邊不可思議功德如是人等即為荷擔如來阿耨多羅三藐三菩提何以故須菩提若樂小法者著我見人見眾生見壽者見即於此經不能聽受讀誦為人解說須菩提在在處處若有此經一切世間天人阿修羅所應供養當知此處即為是塔皆應恭敬作禮圍繞以諸華香而散其處

能淨業障分第十六

復次須菩提善男子善女人受持讀誦此經若為人輕賤是人先世罪業應墮惡道以今世人輕賤故先世罪業即為消滅當得阿耨多羅三藐三菩提須菩提我念過去無量阿僧祇劫於然燈佛前得值八百四千萬億那由他諸佛悉皆供養承事無空過者若復有人於後末世能受持讀誦此經所得功德於我所供養諸佛功德百分不及一千萬億分乃至算數譬喻所不能及須菩提若善男子善女人於後末世有受持讀誦此經所得功德我若具說者或有人聞心即狂亂狐疑不信須菩提當知是經義不可思議果報亦不可思議

究竟無我分第十七

爾時須菩提白佛言世尊善男子善女人發阿耨多羅三藐三菩提心云何應住云何降伏其心佛告須菩提善男子善女人發阿耨多羅三藐三菩提心者當生如是心我應滅度一切眾生滅度一切眾生已而無有一眾生實滅度者何以故須菩提若菩薩有我相人相眾生相壽者相即非菩薩所以者何須菩提實無有法發阿耨多羅三藐三菩提心者須菩提於意云何如來於然燈佛所有法得阿耨多羅三藐三菩提不不也世尊如我解佛所說義佛於然燈佛所無有法得阿耨多羅三藐三菩提佛言如是如是須菩提實無有法如來得阿耨多羅三藐三菩提須菩提若有法如來得阿耨多羅三藐三菩提者然燈佛則不與我授記汝於來世當得作佛號釋迦牟尼以實無有法得阿耨多羅三藐三菩提是故然燈佛與我授記作是言汝於來世當得作佛號釋迦牟尼何以故如來者即諸法如義若有人言如來得阿耨多羅三藐三菩提須菩提實無有法佛得阿耨多羅三藐三菩提須菩提如來所得阿耨多羅三藐三菩提於是中無實無虛是故如來說一切法皆是佛法須菩提所言一切法者即非一切法是故名一切法須菩提譬如人身長大須菩提言世尊如來說人身長大即為非大身是名大身須菩提菩薩亦如是若作是言我當滅度無量眾生則不名菩薩何以故須菩提實無有法名為菩薩是故佛說一切法無我無人無眾生無壽者須菩提若菩薩作是言我當莊嚴佛土是不名菩薩何以故如來說莊嚴佛土者即非莊嚴是名莊嚴須菩提若菩薩通達無我法者如來說名真是菩薩

一體同觀分第十八

금강반야바라밀경 〈백지묵서〉 35×792cm

金剛般若波羅蜜經

姚秦三藏沙門鳩摩羅什奉　詔譯

法會因由分第一
如是我聞一時佛在舍衛國祇樹給孤獨園
與大比丘眾千二百五十人俱爾時世尊食
時著衣持鉢入舍衛大城乞食於其城中次
第乞已還至本處飯食訖收衣鉢洗足已敷
座而坐

善現起請分第二
時長老須菩提在大眾中即從座起偏袒右
肩右膝著地合掌恭敬而白佛言希有世尊
如來善護念諸菩薩善付囑諸菩薩世尊善
男子善女人發阿耨多羅三藐三菩提心應
云何住云何降伏其心佛言善哉善哉須菩
提如汝所說如來善護念諸菩薩善付囑諸
菩薩汝今諦聽當為汝說善男子善女人發
阿耨多羅三藐三菩提心應如是住如是降
伏其心唯然世尊願樂欲聞

大乘正宗分第三
佛告須菩提諸菩薩摩訶薩應如是降伏其
心所有一切眾生之類若卵生若胎生若濕
生若化生若有色若無色若有想若無想若
非有想非無想我皆令入無餘涅槃而滅
度之如是滅度無量無數無邊眾生實無眾
生得滅度者何以故須菩提若菩薩有我相
人相眾生相壽者相即非菩薩

妙行無住分第四
復次須菩提菩薩於法應無所住行於布施
所謂不住色布施不住聲香味觸法布施須
菩提菩薩應如是布施不住於相何以故若
菩薩不住相布施其福德不可思量須菩提
於意云何東方虛空可思量不不也世尊須
菩提南西北方四維上下虛空可思量不不
也世尊須菩提菩薩無住相布施福德亦復
如是不可思量須菩提菩薩但應如所教住

如理實見分第五
須菩提於意云何可以身相見如來不不也
世尊不可以身相得見如來何以故如來所
說身相即非身相佛告須菩提凡所有相皆
是虛妄若見諸相非相即見如來

正信希有分第六
須菩提白佛言世尊頗有眾生得聞如是言
說章句生實信不佛告須菩提莫作是說如
來滅後後五百歲有持戒修福者於此章句
能生信心以此為實當知是人不於一佛二
佛三四五佛而種善根已於無量千萬佛所
種諸善根聞是章句乃至一念生淨信者須
菩提如來悉知悉見是諸眾生得如是無量
福德何以故是諸眾生無復我相人相眾生
相壽者相無法相亦無非法相何以故是諸
眾生若心取相即為著我人眾生壽者若取
法相即著我人眾生壽者何以故若取非法
相即著我人眾生壽者是故不應取法不應
取非法以是義故如來常說汝等比丘知我

是人成就最上第一希有之法若是經典所
在之處即為有佛若尊重弟子

如法受持分第十三
爾時須菩提白佛言世尊當何名此經我等
云何奉持佛告須菩提是經名為金剛般若
波羅蜜以是名字汝當奉持所以者何須菩
提佛說般若波羅蜜即非般若波羅蜜是名
般若波羅蜜須菩提於意云何如來有所說
法不須菩提白佛言世尊如來無所說須菩
提於意云何三千大千世界所有微塵是為
多不須菩提言甚多世尊須菩提諸微塵如
來說非微塵是名微塵如來說世界非世界
是名世界須菩提於意云何可以三十二相
見如來不不也世尊不可以三十二相得見
如來何以故如來說三十二相即是非相是
名三十二相須菩提若有善男子善女人以
恒河沙等身命布施若復有人於此經中乃
至受持四句偈等為他人說其福甚多

離相寂滅分第十四
爾時須菩提聞說是經深解義趣涕淚悲泣
而白佛言希有世尊佛說如是甚深經典我
從昔來所得慧眼未曾得聞如是之經世尊
若復有人得聞是經信心清淨則生實相當
知是人成就第一希有功德世尊是實相者
即是非相是故如來說名實相世尊我今得
聞如是經典信解受持不足為難若當來世
後五百歲其有眾生得聞是經信解受持是
人即為第一希有何以故此人無我相人相
眾生相壽者相所以者何我相即是非相人
相眾生相壽者相即是非相何以故離一切
諸相則名諸佛佛告須菩提如是如是若復
有人得聞是經不驚不怖不畏當知是人甚
為希有何以故須菩提如來說第一波羅蜜
即非第一波羅蜜是名第一波羅蜜須菩提
忍辱波羅蜜如來說非忍辱波羅蜜是名忍
辱波羅蜜何以故須菩提如我昔為歌利王
割截身體我於爾時無我相無人相無眾生
相無壽者相何以故我於往昔節節支解時
若有我相人相眾生相壽者相應生瞋恨須
菩提又念過去於五百世作忍辱仙人於爾
所世無我相無人相無眾生相無壽者相是
故須菩提菩薩應離一切相發阿耨多羅三
藐三菩提心不應住色生心不應住聲香味
觸法生心應生無所住心若心有住則為非
住是故佛說菩薩心不應住色布施須菩提
菩薩為利益一切眾生故應如是布施如來
說一切諸相即是非相又說一切眾生則非
眾生須菩提如來是真語者實語者如語者
不誑語者不異語者須菩提如來所得法此
法無實無虛須菩提若菩薩心住於法而行
布施如人入闇則無所見若菩薩心不住
法而行布施如人有目日光明照見種種色

持經功德分第十五
須菩提若有善男子善女人初日分以恒河
沙等身布施中日分復以恒河沙等身布施
後日分亦以恒河沙等身布施如是無量百
千萬億劫以身布施若復有人聞此經典信
心不逆其福勝彼何況書寫受持讀誦為人

보협인다라니경 〈백지묵서〉 32.5×456cm

■ 보협인다라니경 [寶篋印陀羅尼經]

『보협인다라니경(寶篋印陀羅尼經)』은 772년 인도의 불공(不空)이 한문으로 번역하여 대장경에 편입시킨 것으로, 일체여래(一切如來)의 전신사리(全身舍利) 공덕을 기록한 다라니를 간행하여 불탑 속에 넣어 공양하면 죄가 소멸되고 공덕을 쌓아 성불할 수 있음을 설하고 있다.

一切如來心祕密全身舍利寶篋印陀羅尼經

壞相

一切如來心祕密全身舍利寶篋印陀羅尼經

三藏沙門不空　奉　詔譯

爾時眾中有一大婆羅門名無垢妙
光多聞聰慧人所樂見常奉十善於
三寶所決定信向善心慇重智慧微
細常欲利益一切眾生相應善利大富
豐饒資具圓滿彼婆羅門遙從餘方
迦哆羅城詣佛所遶佛七匝以衣瓔珞
奉獻世尊無價妙衣瓔珞妙
挐持覆佛上頂禮雙足却住一面作
是請言唯願世尊與諸大眾明日晨
朝至我宅中受我供養
爾時世尊默然許之以默然故知佛
已顧視大婆羅門無垢妙光
尒時世尊安慰彼婆羅門知佛
受請遠還所住即於是夜廣辦餚饍
百味飲食張施殿宇種種莊嚴至明
旦已與諸眷屬持眾香花及諸伎樂
至如來所而起往詣佛所
是時座而起往諸佛所遶佛圍
光從座起皆應許往時婆羅門無垢妙
光豐饒資具圓滿彼婆羅門無垢妙

不種殖善根為是回緣妙法當隱雅
除此塔以一切如來神力所持故以
是事故我今流淚爾時世尊告金剛手菩薩言此
無垢圓寶光池中與大菩薩眾及
大聲聞僧天龍藥叉健闥婆阿蘇羅
迦樓羅緊那羅摩睺羅伽人非人等
無量百千眾俱前後圍遶

尊即從座起繞起座已從佛身出種
種光明間錯妙色照觸十方悉皆警
覺一切如來既警覺已然後取道時
婆羅門以恭敬心持妙香花與諸眷
屬及天龍八部釋梵護世先行治道
奉引如來尒時世尊前路不遠中止
一圍名曰豐財於彼園中有古朽塔
摧壞崩倒荊棘所浸榛草充遍覆諸
壃礫狀若土埵
世尊徑往塔所尒時朽塔上放
众熾盛於土聚中七

君不見　絕學無為閑道人　不除妄想不求真
無明實性即佛性　幻化空身即法身
法身覺了無一物　本源自性天真佛
五陰浮雲空去來　三毒水泡虛出沒
證實相　無人法　剎那滅卻阿鼻業
若將妄語誑眾生　自招拔舌塵沙劫
頓覺了　如來禪　六度萬行體中圓
夢裡明明有六趣　覺後空空無大千
無罪福　無損益　寂滅性中莫問覓
比來塵鏡未曾磨　今日分明須剖析
誰無念　誰無生　若實無生無不生
喚取機關木人問　求佛施功早晚成
放四大　莫把捉　寂滅性中隨飲啄
諸行無常一切空　即是如來大圓覺
決定說　表真乘　有人不肯任情徵
直截根源佛所印　摘葉尋枝我不能
摩尼珠　人不識　如來藏裡親收得
六般神用空不空　一顆圓光色非色
淨五眼　得五力　唯證乃知難可測
鏡裡看形見不難　水中捉月爭拈得
常獨行　常獨步　達者同遊涅槃路
調古神清風自高　貌顇骨剛人不顧
窮釋子　口稱貧　實是身貧道不貧
貧則身常披縷褐　道則心藏無價珍
無價珍　用無盡　利物應機終不吝
三身四智體中圓　八解六通心地印
上士一決一切了　中下多聞多不信
但自懷中解垢衣　誰能向外誇精進
從他謗　任他非　把火燒天徒自疲
我聞恰似飲甘露　銷融頓入不思議
觀惡言　是功德　此則成吾善知識
不因訕謗起怨親　何表無生慈忍力
宗亦通　說亦通　定慧圓明不滯空
非但我今獨達了　恒沙諸佛體皆同
獅子吼　無畏說　百獸聞之皆腦裂
香象奔波失卻威　天龍寂聽生欣悅
遊江海　涉山川　尋師訪道為參禪
自從認得曹溪路　了知生死不相關
行亦禪　坐亦禪　語默動靜體安然
縱遇鋒刀常坦坦　假饒毒藥也閑閑
我師得見然燈佛　多劫曾為忍辱仙
幾回生　幾回死　生死悠悠無定止
自從頓悟了無生　於諸榮辱何憂喜
入深山　住蘭若　岑崟幽邃長松下
優遊靜坐野僧家　闃寂安居實瀟灑
覺即了　不施功　一切有為法不同
住相布施生天福　猶如仰箭射虛空
勢力盡　箭還墜　招得來生不如意
爭似無為實相門　一超直入如來地
但得本　莫愁末　如淨琉璃含寶月
既能解此如意珠　自利利他終不竭
江月照　松風吹　永夜清宵何所為
佛性戒珠心地印　霧露雲霞體上衣
降龍缽　解虎錫　兩鈷金環鳴歷歷
不是標形虛事持　如來寶杖親蹤跡
不求真　不斷妄　了知二法空無相
無相無空無不空　即是如來真實相
心鏡明　鑑無礙　廓然瑩徹周沙界
萬象森羅影現中　一顆圓光非內外
豁達空　撥因果　莽莽蕩蕩招殃禍
棄有著空病亦然　還如避溺而投火
捨妄心　取真理　取捨之心成巧偽
學人不了用修行　深成認賊將為子
損法財　滅功德　莫不由斯心意識
是以禪門了卻心　頓入無生知見力
大丈夫　秉慧劍　般若鋒兮金剛焰
非但空摧外道心　早曾落卻天魔膽
震法雷　擊法鼓　布慈雲兮灑甘露
龍象蹴踏潤無邊　三乘五性皆醒悟
雪山肥膩更無雜　純出醍醐我常納
一性圓通一切性　一法遍含一切法
一月普現一切水　一切水月一月攝
諸佛法身入我性　我性同共如來合
一地具足一切地　非色非心非行業
彈指圓成八萬門　剎那滅卻三祇劫
一切數句非數句　與吾靈覺何交涉
不可毀　不可讚　體若虛空勿涯岸
不離當處常湛然　覓即知君不可見
取不得　捨不得　不可得中只麼得
默時說　說時默　大施門開無壅塞
有人問我解何宗　報道摩訶般若力
或是或非人不識　逆行順行天莫測
吾早曾經多劫修　不是等閑相誑惑
建法幢　立宗旨　明明佛敕曹溪是
第一迦葉首傳燈　二十八代西天記
法東流　入此土　菩提達磨為初祖
六代傳衣天下聞　後人得道何窮數
真不立　妄本空　有無俱遣不空空
二十空門元不著　一性如來體自同
心是根　法是塵　兩種猶如鏡上痕
痕垢盡除光始現　心法雙忘性即真
嗟末法　惡時世　眾生福薄難調制
去聖遠兮邪見深　魔強法弱多怨害
聞說如來頓教門　恨不滅除令瓦碎
作在心　殃在身　不須冤訴更尤人
欲得不招無間業　莫謗如來正法輪
栴檀林　無雜樹　鬱密深沈師子住
境靜林閑獨自遊　走獸飛禽皆遠去
師子兒　眾隨後　三歲便能大哮吼
若是野干逐法王　百年妖怪虛開口
圓頓教　沒人情　有疑不決直須爭
不是山僧逞人我　修行恐落斷常坑
非不非　是不是　差之毫釐失千里
是則龍女頓成佛　非則善星生陷墜
吾早年來積學問　亦曾討疏尋經論
分別名相不知休　入海算沙徒自困
卻被如來苦訶責　數他珍寶有何益
從來蹭蹬覺虛行　多年枉作風塵客
種性邪　錯知解　不達如來圓頓制
二乘精進勿道心　外道聰明無智慧
亦愚癡　亦小騃　空拳指上生實解
執指為月枉施功　根境法中虛捏怪
不見一法即如來　方得名為觀自在
了即業障本來空　未了應須還宿債
飢逢王膳不能餐　病遇醫王爭得瘥
在欲行禪知見力　火中生蓮終不壞
勇施犯重悟無生　早時成佛于今在
師子吼　無畏說　深嗟懵懂頑皮靼
只知犯重障菩提　不見如來開祕訣
有二比丘犯婬殺　波離螢光增罪結
維摩大士頓除疑　猶如赫日銷霜雪
不思議　解脫力　妙用恒沙也無極
四事供養敢辭勞　萬兩黃金亦銷得
粉骨碎身未足酬　一句了然超百億
法中王　最高勝　恒沙如來同共證
我今解此如意珠　信受之者皆相應
了了見　無一物　亦無人亦無佛
大千沙界海中漚　一切聖賢如電拂
假使鐵輪頂上旋　定慧圓明終不失
日可冷　月可熱　眾魔不能壞真說
象駕崢嶸謾進途　誰見螳螂能拒轍
大象不遊於兔徑　大悟不拘於小節
莫將管見謗蒼蒼　未了吾今為君決

願以此功德　普及於一切　我等與眾生　皆共成佛道
佛紀二五五四年十月翠苑許涓淏焚香心書

영가진각대사 증도가 〈백지묵서〉 47×177cm

永嘉真覺大師證道歌

唐慎水沙門玄覺撰

君不見 絶學無爲閒道人 不除妄想不求真 無明實性即佛性 幻化空身即法身 法身覺了無一物 本源自性天真佛 五陰浮雲空去來 三毒水泡虛出沒 證實相無人法 刹那滅却阿鼻業 若將妄語誑眾生 自招拔舌塵沙劫 頓覺了如來禪 六度萬行體中圓 夢裏明明有六趣 覺後空空無大千 無罪福無損益 寂滅性中莫問覓 比來塵鏡未曾磨 今日分明須剖析 誰無念誰無生 若實無生無不生 喚取機關木人問 求佛施功早晚成 放四大莫把捉 寂滅性中隨飲啄 諸行無常一切空 即是如來大圓覺 決定說表真乘 有人不肯任情徵 直截根源佛所印 摘葉尋枝我不能 摩尼珠人不識 如來藏裏親收得 六般神用空不空 一顆圓光色非色 淨五眼得五力 唯證乃知難可測 鏡裏看形見不難 水中捉月爭拈得 常獨行常獨步 達者同遊涅槃路 調古神清風自高 貌顇骨剛人不顧 窮釋子口稱貧 實是身貧道不貧 貧則身常披縷褐 道則心藏無價珍 無價珍用無盡 利物應機終不吝 三身四智體中圓 八解六通心地印 上士一決一切了 中下多聞多不信 但自懷中解垢衣 誰能向外誇精進 從他謗任他非 把火燒天徒自疲 我聞恰似飮甘露 銷融頓入不思議 觀惡言是功德 此即成吾善知識 不因訕謗起怨親 何表無生慈忍力 宗亦通說亦通 定慧圓明不滯空 非但我今獨達了 恒沙諸佛體皆同 師子吼無畏說 百獸聞之皆腦裂 香象奔波失却威 天龍寂聽生欣悅 遊江海涉山川 尋師訪道爲參禪 自從認得曹溪路 了知生死不相關 行亦禪坐亦禪 語默動靜體安然 縱遇鋒刀常坦坦 假饒毒藥也閑閑 我師得見然燈佛 多劫曾爲忍辱仙 幾回生幾回死 生死悠悠無定止 自從頓悟了無生 於諸榮辱何憂喜 入深山住蘭若 岑崟幽邃長松下 優遊靜坐野僧家 閴寂安居實蕭灑 覺即了不施功 一切有爲法不同 住相布施生天福 猶如仰箭射虛空 勢力盡箭還墜 招得來生不如意 爭似無爲實相門 一超直入如來地 但得本莫愁末 如淨瑠璃含寶月 既能解此如意珠 自利利他終不竭 江月照松風吹 永夜清宵何所爲 佛性戒珠心地印 霧露雲霞體上衣 降龍鉢解虎錫 兩鈷金環鳴歷歷 不是標形虛事持 如來寶杖親蹤跡 不求真不斷妄 了知二法空無相 無相無空無不空

영가진각대사 증도가(永嘉眞覺大師證道歌)는 당나라 영가대사 현각(玄覺. 665-713)이 선종의 혜능대사를 친견하고 크게 깨달은 무상도의 요지를 칠언시로 노래한 것으로 선가의 대표적인 수행 지침서이다. 『증도가』는 선문에서 깨달음의 세계에 대한 영원불변한 진리를 깨닫고 체득할 수 있는 정수를 노래로 읊은 것으로 전체 1,814자 267구로 구성되어 있는 칠언의 장편이며, 전형적인 당나라 고시라고 할 수 있다. 지금까지도 한국 선불교에서 깨달음에 대해 간결하면서도 그 정수를 전하고 있는 것으로 여겨져 여러 선사들의 법문이나 저술 등에 자주 인용된다.

천자문 〈백지묵서〉 101×33cm×8

중국 남조(南朝) 양(梁)의 주흥사(周興嗣:470?~521)가 지은 글로 사언고시(四言古詩) 250구(句), 합해서 1,000자가 각각 다른 글자로 되어 있다. 하룻밤 사이에 이 글을 만들고 머리가 하얗게 세었다고 하여 '백수문(白首文)'이라고 한다.

天地玄黃　宇宙洪荒
日月盈昃　辰宿列張
寒來暑往　秋收冬藏
閏餘成歲　律呂調陽
雲騰致雨　露結為霜
金生麗水　玉出崑岡
劍號巨闕　珠稱夜光
果珍李柰　菜重芥薑
海鹹河淡　鱗潛羽翔
龍師火帝　鳥官人皇
始制文字　乃服衣裳
推位讓國　有虞陶唐
弔民伐罪　周發殷湯
坐朝問道　垂拱平章
愛育黎首　臣伏戎羌
遐邇壹體　率賓歸王
鳴鳳在樹　白駒食場
化被草木　賴及萬方
蓋此身髮　四大五常
恭惟鞠養　豈敢毀傷
女慕貞絜　男效才良
知過必改　得能莫忘
罔談彼短　靡恃己長
信使可覆　器欲難量
墨悲絲染　詩讚羔羊
景行維賢　克念作聖
德建名立　形端表正
空谷傳聲　虛堂習聽
禍因惡積　福緣善慶
尺璧非寶　寸陰是競
資父事君　曰嚴與敬
孝當竭力　忠則盡命
臨深履薄　夙興溫凊
似蘭斯馨　如松之盛
川流不息　淵澄取映
容止若思　言辭安定
篤初誠美　慎終宜令
榮業所基　籍甚無竟
學優登仕　攝職從政
存以甘棠　去而益詠
樂殊貴賤　禮別尊卑
上和下睦　夫唱婦隨
外受傅訓　入奉母儀
諸姑伯叔　猶子比兒
孔懷兄弟　同氣連枝
交友投分　切磨箴規
仁慈隱惻　造次弗離
節義廉退　顛沛匪虧
性靜情逸　心動神疲
守真志滿　逐物意移
堅持雅操　好爵自縻
都邑華夏　東西二京
背邙面洛　浮渭據涇
宮殿盤鬱　樓觀飛驚
圖寫禽獸　畫綵仙靈
丙舍傍啟　甲帳對楹
肆筵設席　鼓瑟吹笙
升階納陛　弁轉疑星
右通廣內　左達承明
既集墳典　亦聚群英
杜稿鍾隸　漆書壁經
府羅將相　路俠槐卿
戶封八縣　家給千兵

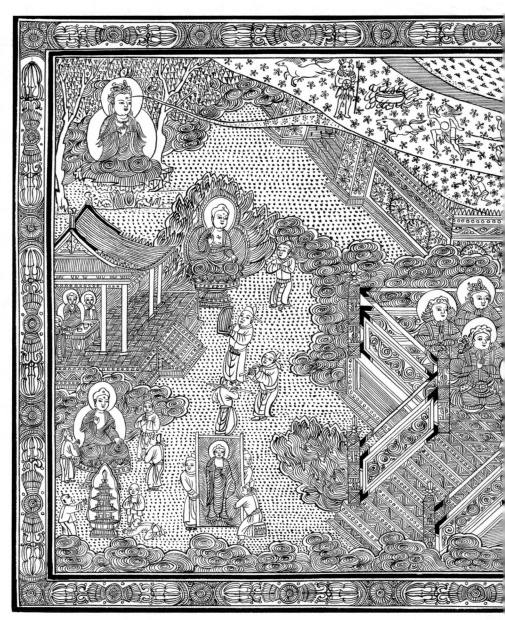

묘법연화경 권제1 변상도 〈백지묵서〉 37×70cm

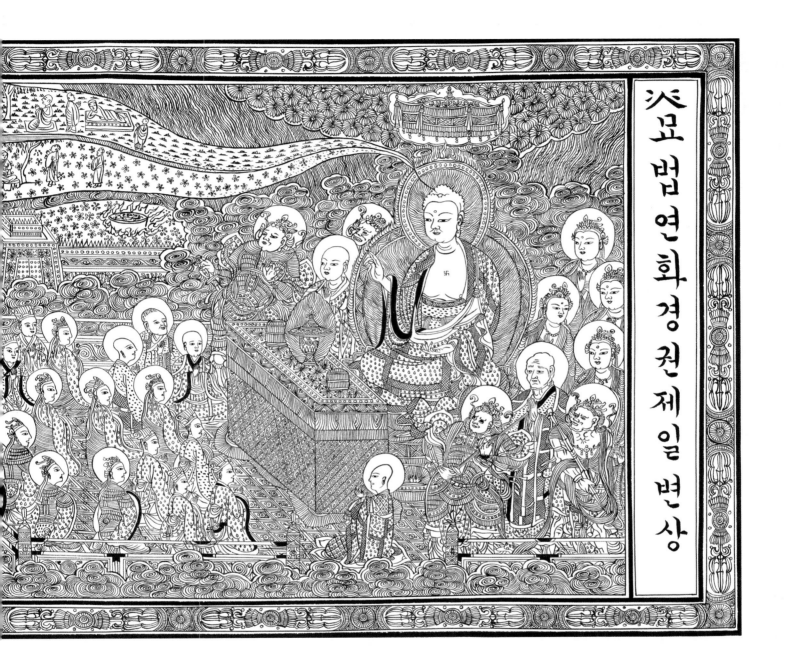

묘법연화경 권제일[妙法蓮華經卷第一] 변상

■ 묘법연화경 권제일[妙法蓮華經卷第一] 변상도
　묘법연화경은 석가모니의 40년 설법을 집약한 경전으로 법화사상을 담고 있는 천태종(天台宗)의 근본 경전이다. 흔히 『법화경』이라고 하며 가
　장 널리 알려진 대승 경전 가운데 하나이다. 우리나라에서는 406년에 구마라집(鳩摩羅什, 344~413)이 한역(漢譯)한 것이 주로 간행·유통되
　었고, 그 뒤 송나라 계환(戒環)이 본문의 뜻을 쉽게 풀이한 주해본(註解本) 7권이 크게 유행하였다.

을 다 볼 수 있고 또 저 세계에 계신 부처님들을 볼 수 있으며 여러 부처님께서
설하시는 경법을 들을 수 있고 아울러 그 여러 비구니 우바새 우바이들
이 여러가지 수행으로 들을 수 있고 여러 보살마하살들이 가지가
지이며 과 가지가지 믿음과 가지가지 보심으로 볼 수 있으며 그때
있으며 여러 부처님께서 열반에 드시는 것도 볼 수 있었으니 그때
에 드신 뒤에 그 부처님의 사리로 칠보탑을 일으키는 것도 볼 수 있었으니
비록 보살은 이렇게 생각하였다 지금 세존께서 신기한 보습을 나타내시니
무슨 인연으로 이런 상서를 일으키는 것일까 이제 부처님 세존께서 삼매에
드시니 이는 부사의 하고 희유한 일이다 마땅히 누구에게 물으며 또 누가 능
히 대답할 것인가 또 이렇게 생각하였다 문수사리 법왕자께서는 일찌기 지

6

속들과 함께 하였다 또 네 건달바 왕이 있었으니 악건달바 왕
미건달바 왕과 미음건달바 왕 아 수라 왕
이 있었으니 바치아 수라 왕 카라건타아 수라 왕 비마질다라아 수라 왕 나후
아 수라 왕이 각각 백천권속과 함께 하였다 네 가루라 왕이 또 있었으니 대위
덕가루라 왕 대신가루라 왕 대만가루라 왕 여의가루라 왕이 각각 약간의 백
천권속들과 함께 하였다 또한 위제회의 아들인 아사세왕도 백천권속들과
함께 하였다 이들은 제각기 부처님의 발에 예배하고 한쪽에 물러나 앉아 있
었다 이때 세존께서는 들러 앉은 사부대중으로부터 공양과 공경과 존중과
그리고 찬탄을 받으시면서 여러 보살들을 위하여 대승경을 설하시니 그 이
름은 무량의경이다 보살을 가르치는 법이며 부처님께서 보호하고 생각하

4

장 보살 악왕보살 용시보살 월광보살 만월보살 대력보살 무량력
보살 월삼계보살 발타바라보살 미륵보살 보적보살 도사보살 등이니 이러
한 보살마하살 팔만인과 함께 있었다 그때 석제환인이 그의 권속 이만천자
와 함께 하였고 또 명월천자 보향천자 보광천자 사대천자도 함께
께 하였고 사바세계의 주인이며 범천왕인 시기대범과 광명대범들이 그의
권속 일만이천 천자와 함께 하였다 또 여덟 용왕이 있었으니 난타용왕 발란
타용왕 사가라용왕 화수길용왕 덕차가용왕 아나바달다용왕 마나사용왕
우발라용왕 등이 각각 백천권속들과 함께 하였다 또 네 긴나라 왕이 있었으
니 법긴나라 왕 묘법긴나라 왕 대법긴나라 왕 지법긴나라 왕도 각각 백천

3

묘법연화경 제일권

서품 일

동국대학교 역경원 국역

내가 이렇게 들었다 어느 때 세존께서는 왕사성의 기사굴산 중에서 큰 비구 대중 일만 이천인과 함께 계셨다 이들은 다 아라한으로 모든 번뇌가 이미 다하여 다시 번뇌가 없고 자신의 이로움을 얻었으며 모든 유의 결박으로부터 벗어나 마음에 자유로움을 얻은 이들이었다 그들의 이름은 아약교진여 마하가섭 우루빈나가섭 가야가섭 나제가섭 사리불 대목건련 마하가전연 아루루다 겁빈나 교범바제 이바다 필릉가바차 박구라 마하구치라 난다 순다라난다 부루나미다라니자 수보리 아난 나후라 들이니 이렇게 여러 사람이

잘 아는 큰 아라한들이었다 또 아직 배우는 이와 다 배운 이가 이천인이나 있었고 마하파사파제 비구니는 그의 권속 육천인과 함께 있었으며 나후라의 어머니인 야수다라 비구니도 또한 그의 권속들과 함께 있었다 또 보살마하살 팔만인이 있었으니 다 아뇩다라삼약삼보리에서 물러나지 아니하며 다 다라니와 말잘하는 변재를 얻어서 물러나지 않는 법바퀴를 굴리며 한량없는 백천 부처님을 공양하였고 여러 부처님 계신데서 모든 덕의 근본을 심었으며 항상 여러 부처님께서 칭찬하시며 자비로써 몸을 닦아 부처님의 지혜에 잘 들었으며 큰 지혜를 통달하여 저언덕에 이르렀고 그 이름이 한량없는 세계에 널리 들리어 무수한 백천의 중생들을 제도하는 이들이었다 그들의

2

究竟憐愍恩 열째, 끝없이 사랑해 주신 은혜

為造惡業思 아홉째, 자식 위해 궂은일 하신 은혜

遠行憶念思 여덟째, 먼 길 떠나면 염려해 주신 은혜

洗濯不淨思 일곱째, 더러운 것을 씻어 주신 은혜

乳哺養育恩 여섯째, 젖을 먹여 길러 주신 은혜

어버이 그 은혜는
깊고도 무거울사
자식을 생각하는 맘
잠시도 쉬오리까
섰거나 앉았거나
마음은 따라가네
멀거나 가깝거나
마음은 안 떠나고
늙으신 부모님은
백살이 되어서도
여든이 된 자식을
언제나 걱정하니
이 깊은 은덕을
어느 날에 쉬오리까
이 목숨 다한 뒤에
비로소 다하려나

어버이 크신 은혜
강산에 비길 건가
깊으신 그 은혜는
어떻게 갚사오리
자식의 온갖 고생
대신에 받으시고
자식이 괴로우면
부모 맘 편치 않네
밤이면 추울세라
낮이면 주릴세라
아들딸 잠자리에
먼 길을 간다 하면
자식의 근심 걱정
그를 다 하게 되면
어버이 근심 걱정
애닯도다

죽어서 이별함도
잊을 길 없지마는
살아서 헤어짐은
더욱 더 섧어서
자식이 집을 떠나
머나먼 길 나서면
어버이 두 마음도
자식 따라 가게 되네
그 마음 밤낮으로
자식을 생각하여
원숭이 두 줄기
눈물 천줄만줄
흘러내려라
어버이 자식 사랑
그보다 더하여라

지난날 당신 얼굴
꽃보다 고왔었고
옥같이 아름답던
자태를 뽐냈으며
예쁜 두 눈은
버들잎보다 푸르렀고
은혜가 깊을수록
연꽃도 수줍었네
두 볼의 붉은 빛은
그 무엇보다
기저귀 빨다 하여
거친 손 되었어도
정성은 아들딸
기른 후에
비로소 어머니는
매무새 추스르네

어머님 크신 은혜
땅보다 두터우리까
아버님 높은 은덕
하늘과 같사오니
자식을 사랑함은
부모의 마음이라
낳으신 자식마다
천지와 같이 하고
눈과 손 없더라도
개의치 아니하고
손과 발 절대로
싫어 아니 하네
배 갈라 낳은 자식
정성은 끝이 없네
온 종일 사랑해도

부모은중경 십계찬송 〈백지묵서〉 65×23cm×10

■ 부모은중경[父母恩重經]
　불설대보부모은중경(佛說大報父母恩重經)이라고도 한다. 부모의 은혜가 얼마나 크고 깊은가를 어머니 품에 품고 지켜 주시는 은혜, 해산 때
　고통을 이기시는 은혜, 자식을 낳고 근심을 잊으시는 은혜, 쓴것을 삼키고 단것을 뱉어 먹이시는 은혜, 진자리 마른자리 가려 누이시는 은혜,
　젖을 먹여 기르시는 은혜, 손발이 닳도록 깨끗이 씻어주시는 은혜, 먼 길을 떠났을 때 걱정해 주시는 은혜, 자식을 위하여 나쁜 일까지 감당하
　시는 은혜, 끝까지 불쌍히 여기고 사랑해 주시는 은혜의 10대은혜(大恩)로 나누어 설명하였다.

懷耽守護恩思 첫째 잉태하여 지켜주신은혜

여러겁내려오며
인연이깊고깊어
금생에다시와서
모태에의탁했네
달수가차서면서
오장이생기었고
일곱달이드니
육정이열리었네
거니는그때마다
산갈이무거웁고
비단옷입어도
찬바람겁이나니
머리단장하야도
거울에보실적마다
먼지만자옥하네

臨産愛苦思 둘째 낳으실때 고통받으신은혜

뱃속에아기배어
열달이다가오고
어려운해산날이
가까이다가옴에
나날이기운없어
큰병든사람같고
제정신이흐리도다
두렵고겁난마음
어찌말로다할수없고
근심에겨운눈물
친척께적시나니
시름이닥쳐올까
죽음이닥쳐올까
두려울뿐입니다

生子忘憂思 셋째 아기낳고근심잊으신은혜

어지신어머님이
이내몸낳으실때
오장과육부까지
찢기고무너지는듯
정신이지쳐단간을
혼미하고
아기가건강하여
무양하심알고
홀린듯기쁜마음
비할데없으시며
반가움이지난뒤엔
기쁨의눈물이
산후의괴로움이
간장을에운다네

咽苦吐甘思 넷째 쓴것은삼키고단것먹여주신은혜

어버이깊은은혜
귀여워사랑하심
단것은모두아기먹이시고
쓴것만드시어도
그얼굴밝으시네
사랑이깊으시니
은혜어이다갚으리
어머니일편단심
아기위해돌보심
며칠을굶으신들
그어찌마다하랴

廻乾就濕思 다섯째 마른자리에 뉘어주신은혜

어머니당신몸은
수백번젖더라도
아기는어느때나
마른데누이시고
두젖을먹이시어
고운옷소매로
아기를돌보노라
아기의재롱으로
단잠을설치셔도
찬바람가리시니
당신의고달픔은
생각도하지않고
아기만편하다면
무엇을사양하지않네

53

천수경〈냉금지묵서〉 36×330cm

■ 천수경[千手經]

관세음보살이 부처에게 청하여 허락을 받고 설법한 경전이다. 본래 명칭은《천수천안관자재보살광대원만무애대비심대다라니경(千手千眼觀自在菩薩廣大圓滿無㝵大悲心大陀羅尼經)》으로, '한량 없는 손과 눈을 가지신 관세음보살이 넓고 크고 걸림없는 대자비심을 간직한 큰 다라니에 관해 설법한 말씀'이라는 뜻이다.《천수다라니》라고도 한다.

정구업진언
수리수리마하수리수수리사바하
오방내외안위제신진언
나무사만다못다남옴도로도로지미사바
하

개경게
무상심심미묘법
백천만겁난조우
아금문견득수지
원해여래진실의

개법장진언
옴아라남아라다

천수천안관자재보살광대원만무애대비
심대다라니계청

제수관음대비주
원력홍심상호신
천비장엄보호지
천안광명변관조
진실어중선밀어
무위심내기비심
속령만족제회구
영사멸제제죄업
천룡중성동자호
백천삼매돈훈수
수지신시광명당
수지심시신통장
세척진로원제해
초증보리방편문
아금칭송서서원
소원종심실원만

나무대비관세음
원아속지일체법
나무대비관세음
원아조득지혜안
나무대비관세음
원아속도일체중
나무대비관세음
원아조득선방편
나무대비관세음
원아속승반야선
나무대비관세음
원아조득월고해
나무대비관세음
원아속득계정도
나무대비관세음
원아조등원적산
나무대비관세음
원아속회무위사
나무대비관세음
원아조동법성신

나약향도산
도산자최절
아약향지옥
지옥자고갈
아약향아귀
아귀자포만
아약향수라
악심자조복
아약향축생
자득대지혜

나무관세음보살마하살
나무대세지보살마하살
나무천수보살마하살
나무여의륜보살마하살
나무대륜보살마하살
나무관자재보살마하살
나무정취보살마하살
나무만월보살마하살
나무군다리보살마하살
나무십일면보살마하살
나무제대보살마하살
나무본사아미타불

신묘장구대다라니
나모라다나다라야야
나막알약바로기제
새바라야모지사다바야
마하사다바야
마하가로니가야
옴살바바예수다라나가라야
다사명나막까리다바이맘알야
바로기제새바라다바
니라간타나막하리나야마발다이사미
살발타사다남수반아예염살발다
바다나막바바마라미수다가
다냐타옴아로계아로가
마지로가지가란제혜혜하례
마하모지사다바사마라사마라
하리나야구로구로갈마
사다야사다야도로도로미연제
마하미연제다라다라
다린나례새바라자라자라
마라미마라아마라몰제예혜혜
로계새바라라아미사미나사야
나베사미사미나사야
모하자라미사미나사야
호로호로마라호로하례바나마나바
사라사라시리시리소로소로
못자못자모다야모다야
매다리야니라간타가마사날사남
바라하라나야마낙사바하
싯다야사바하
마하싯다야사바하
싯다유예새바라야사바하
니라간타야사바하
바라하목카싱하목카야사바하
바나마하따야사바하
자가라욕다야사바하
상카섭나네모다나야사바하
마하라구타다라야사바하
바마사간타이사시체다
가릿나이나야사바하
먀가라잘마이바사나야사바하

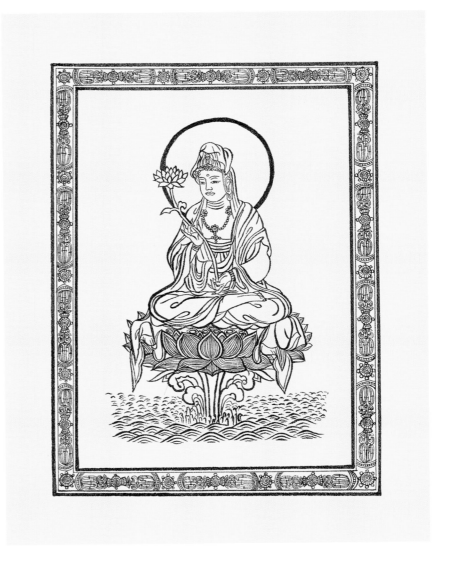

자씨보살 선혜보살 대혜보살 명혜보살 산

봉보살 변봉보살 지묘고봉보살 불공초월

보살 미묘음보살 상사유보살 집금강보살

들이었으니 이러한 위대한 보살들이 상수

제자가 되었다 그리고 여러 국왕과 대신바

람및 사람 아닌 것들 등 헤아릴수 없는 대중에

게 공경히 둘러싸여 설법하셨다 그 부처님

의 가르침은 한결같이 선량하고 뜻이 오묘

하여 순수하고 원만하였는데 이렇듯 청정

결백한 진리를 보이고 가르치고 이롭고기

쁘게 하시어 모든 이로 하여금 미묘한 수행

과 원력을 갖추어 위없는 진리에 나아가게

하셨다 그때 문수사리 법왕지 보살이 부처

님의 위신력을 받들어 자리에서 일어나 바

른 어깨를 드러내고 무릎을 꿇고 공경히 합

장하여 부처님을 보고 말하였다 세존이

시여 지금 인간과 천신들이

법문을 듣기 위하여 모두 구름같이 모였습

니다 부처님께서는 처음 발심하신 때로부

터 지금에 이르기까지 헤아릴 수 없는 오랜

세월 동안에 여러 부처님 세계를 보아 오셨

사옵기에 알지 못하는 일이 없으시니 원하옵

건대 저희들과 이다음 상법세상의 중생들을

원 공덕과 국토의 장엄과 보래의 서

을 위하여 여러 부처님의 명호와 본래의 서

별상을 말씀하시어 모든 듣는 이로 하여금

업장을 소멸하고 진리에서 물러나지 않게

하옵소서 이에 부처님께서는 문수보살을

칭찬하여 말씀하셨다 참으로 갸륵하도다

그대는 큰 자비로써 헤아릴수 없는 업장중

생의 온갖 질병과 근심과 슬픔과 괴로움을

가엾이 여기고 그들을 안락하게 하기 위하

여 나에게 여러 부처님의 명호와 본래의 서

원 공덕과 국토의 장엄을 말하여 주기를 청

한 것이다 이것은 여래의 위신력으로말미

약사유리광여래 칠불본원공덕경 〈백지묵서〉 34×2,039cm

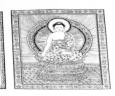

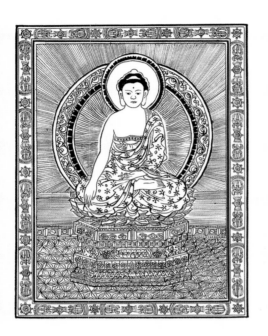

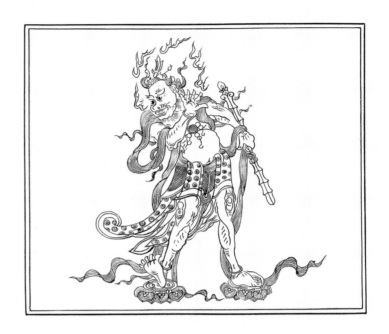

약사유리광여래 칠불본원공덕경

당나라 삼장법사 의정스님 역

이와 같이 내가 들었다 어느 때 세존께서여 러나라를 다니시며 교화하시다가 비사리

■ 약사유리광여래 칠불본원공덕경[藥師瑠璃光如來 七佛本願功德經]

「약사경」은 「불설약사여래본원경」을 줄여서 부르는 말인데 1권으로 되어 있고 7세기 초 달마급다가 번역한 것이다. 이역본으로는 당나라 현장이 번역한 「약사유리광여래본원공덕경」과 의정이 번역한 「약사유리광칠불본원공덕경」, 「관정경」 제12권에 수록된 「불설관정발제과죄생사득도경」 등이 있다. 「약사경」에 보면 약사여래가 동방세계에 불국토를 건설하여 유리광국이라 하고 그 세계의 교주가 된다. 그리고 12가지 큰 서원을 세워 일체중생의 질병을 치료하며, 다시 무명의 고질적인 병까지도 치료하겠다고 서원한다. 그러므로 약사여래를 '유리광왕' 또는 '대의왕불(大醫王佛)'이라고도 한다. 중생의 온갖 병고를 치유하고 모든 재난을 제거하며 수명을 연장해 주는 부처다.

을 알게 하신다 하고 각기 시자를 보내어 부
처님께 문안을 드렸다 이때 부처님이 웃음
을 머금고 백천만억의 큰 광명의 구름을 놓
으시니 이른바 대원만광명운 대자비광명
운 대지혜광명운 대반야광명운 대삼매광
명운 대길상광명운 대복덕광명운 대공덕
광명운 대귀의광명운 대찬탄광명운이었
다 이렇게 말할수도 없는 광명의 구름을 놓
으시고 또 갖가지 미묘한 음성을 내시니 이
른바 보시바라밀음 지계바라밀음 인욕바
라밀음 정진바라밀음 선정바라밀음 지혜
바라밀음 자비음 희사음 해탈음 무루음 지
혜음 대지혜음 사자후음 대사자후음 운뢰
음 대운뢰음이다 이렇게 말할 수도 없는 음
성을 내시니 사바세계와 타방국토에 있는
무량억의 천룡귀신들도 또한 도리천궁으
로 모여 들었다 이른바 사천왕천 도리천 수
염마천 도솔타천 화락천 타화자재천 범중
천 범보천 대범천 소광천 무량광천 광음천
소정천 무량정천 변정천 복생천 복애천
과천 엄식천 무량엄식천 엄식과실천 무상
천 무번천 무열천 선견천 선현천 색구경천
마혜수라천 내지 비상비비상처천의 온갖
하늘 무리와 용의 무리 귀신의 무리 등이 모
두 회중에 모여 들었다 또다시 타방국토와 사
바세계에 있는 해신 강신 하신 수신 산신 지

지장보살본원경 〈백지묵서〉 34×2,009cm

■ 지장보살본원경 [地藏菩薩本願經]
　우리나라 지장신앙(地藏信仰)의 기본 경전으로 널리 신봉되었던 현세이익적인 불경이다. 원래의 명칭은 '지장보살본원경(地藏菩薩本願經)'이
며, 우리나라에서는 당나라 때의 실차난타(實叉難陀)가 번역한 2권본이 널리 유통되고 있다. 이 경은 부처님이 도리천(忉利天)에서 어머니 마
야부인(摩耶夫人)을 위하여 설법한 것을 모은 것이다. 부처님은 지장보살을 불러 갖가지 방편으로 지옥·아귀·축생·아수라·인간·천상의 육도중
생(六道衆生)을 교화하기 위하여 노력하는 모습과 죄를 짓고 지옥의 온갖 고통을 받고 있는 중생들을 평등하게 제도하여 해탈하게 하려는 유
명교주(幽冥敎主) 지장보살의 큰 서원(誓願)을 말씀하신 경전이다. 특히 이 경전에서 지장보살은 한 중생이라도 지옥의 고통을 받는 자가 있
으면 성불하지 않을 것이고, 모든 중생이 모두 성불하고 난 다음에야 성불하겠다는 원(願)을 보임에 따라 우리나라에서는 이에 근거하여 그를
대원본존(大願本尊)으로 신봉하고 있다.

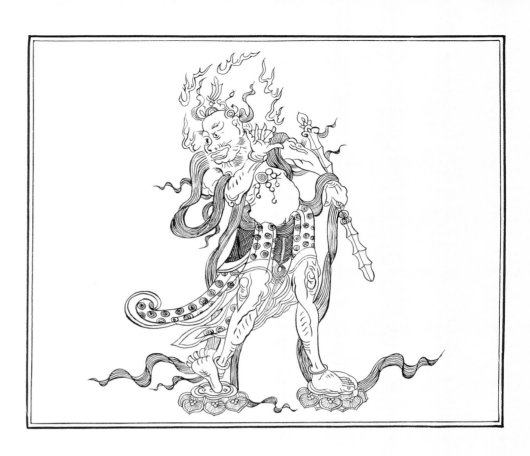

지장보살본원경

당나라 실차난타 옮김

이렇게 내가 들었다 그때 부처님이 도리천
에 계시면서 어머니를 위하여 법을 말씀하
셨다 그때 시방의 한량없는 세계에서 말로
할래야 할 수도 없는 그 모든 부처님과 큰 보
살마하살이 모두 회중에 모여서 찬탄하시

■ 발심수행장

신라의 원효대사가 출가 수행자를 위하여 지은 발
심에 관한 글. 수도(修道)하는 사람의 결심과 그의
가질 바 태도를 가르친 내용으로 지(智)와 행(行),
자리(自利)와 타리(他利)는 같은 것이고 진정한 행
은 보살행(菩薩行)을 행하는 데 있으며, 이 도(道)
는 인욕(忍辱)·지계(持戒)·정진(精進)에 있다는 내
용으로 되어 있다. 문장이 평이하고 교훈이 풍부
하여 사미승(沙彌僧)이 제일 먼저 읽는 책일뿐만
아니라 불교 초심자에게 적절한 교과서서 현재
까지 1,000여 년간 사용되고 있다.

발심수행장

해동사문 원효 술

시방삼세 부처님이 적멸궁을 장엄하심
오랜세월 욕심버려 고행하신 까닭이요
이세상의 중생들이 화택문을 윤회함은
옛날부터 욕심좇아 쾌락즐긴 탓이어라
세가지의 독으로써 귀한재물 삼아서요
방해않는 천상세계 가는이가 적은것은
유혹없는 지옥길을 헤매는이 많은것은
사대육신 오욕락을 보배인양 여김일세
어느누구 찾아가며 마음닦아 존경받고
힘찬용단 못내림은 애욕인정 묶여서니
자신욕심 버린다면 부처같이 모셔지며
자기힘을 간탐함은 마군들의 권속처니
재물만을 간탐하면 성인인양 존경받고
어려운일 참고하면 마음닦진 못하지마오
깊은산속 찾아들어 마음닦진 못하여도
험준절벽 높은솔은 마군들의 상징일세
기암절벽 푸른솔은 지혜자의 수도처요
자비로운 보시공덕 발심자의 수행처니
배고프면 열매따서 주린배를 채워주고
갈증나면 시냇물로 마른목을 축여주오
좋은음식 맘껏먹고 사랑하며 길러봐도
이내육신 마지막엔 흩어지고 말것이며
화려한옷 치장하여 애지중지 감싸봐도
이내목숨 결국에는 허망하게 사라지니

울림있는 바위동굴 염불당을 삼아놓고
지저귀는 산새들로 마음기쁜 벗을삼아
엎드리어 비는무릎 얼음같이 차가워도
따사로운 보금자리 애시당초 버리시오
주린창자 오려내도 밥생각을 버리시오
백년세월 길다하나 뜬구름과 물거품을
일생일대 즐기려고 하루살이 꿈인것을
무얼그리 즐기려고 그게바로 수행자라
애욕인정 벗어나면 수행않고 보내는가
세상일을 초월하면 그게바로 출가자라
마음발한 출가자가 애욕그물 걸러들면
조그마한 강아지가 코끼리옷 입은이요
청정결백 수도자가 세상욕락 품는다면
지각없는 이런자를 세상이욕 떠나면은
도닦는일 없다해도 세상이욕 떠나는자는
부처님은 이런자를 애석하게 여기시고
재주지혜 있다해도 세상살이 취구멍에 파묻히면
성현들은 이사람에 환희심을 내느니라
보배궁전 인도해도 실천하지 않음이요
재주배움 있다하나 지혜롭지 못한자는
근면성은 있다하나 동쪽인데 서쪽향해 떠나가네
지혜롭지 못한자는 쌀을삼아 밥을짓고
가야할곳 모래삶아 밥을짓고
주린창자 채워놓고 빈둥빈둥 놀면서도
세상락은 고통인데 어찌그리 탐착하며
오늘내일 핑계말고 지금바로 행하시오
오늘해도 기울없네 내갈곳이 어드메뇨
흙과물과 불과바람 사대육신 허무하니
수도자가 더러우면 모든사람 찬탄하고
행자마음 깨끗하면 모든사람 찬탄하리
사자좌를 기약하여 욕락행위 버리시오
설산수도 녹는목숨 아껴봐도 소용없어
무상하게 녹는목숨 길러봐도 이익없고
반성하는 빛도없이 무슨면목 아끼려나
신심으로 바친공양 청정계행 실천없고
자기죄도 무겁거늘 남의복전 되려진셈
날개찢긴 병신새가 거북이를 짊어진셈
파계행위 자행하며 남의복전 되려함은
맑고맑은 다리역할 하겠지만
세상욕락 버리고서 청정국토 오르려면
수행자의 나쁜행위 싫어한다
성현들은 사람들이 미워하듯
밤을받고 읊조리되 해야할일 못한다면
배푼이에 부끄러워 어찌굴 대면하며
죽을받고 축원하되 수행의뜻 모르다면
자리이타 함께함은 두날개의 봉황이네
실천지혜 구비함은 두바퀴의 수레이고
출가자가 부귀하면 군자들이 비웃는데
타이름이 무량해도 꿀맛에만 도취되고
결심반복 끝없으나 애욕심을 못버리며
이러한일 한없어도 세상일을 못버리고
사념공상 무변해도 꿈으려고 하지않고
오늘에도 못해내면 선짓는날 많아지고
내일에도 못한다면 악짓는날 번뇌하고
시시각각 지나감에 낮과밤이 지나가며
날과날이 지나감에 달과달이 지나가고
달과달이 지나가서 죽음문턱 다다르면
해와해가 지나가서 늙어서는 힘이없어
깨진수레 갈수없듯 망상피니
드러누워 게으르고 다음몸은 어찌될까
많은생애 수행없이 허송세월 지내고도
지금까지 속절없이 육신만을 지키는가
몇백년을 살겠다고 다음생을 회복하세
사대육신 흩어진후 참생명을 회복하세

나무시아본사석가모니불
원컬대 이 사성의 공덕이
일체 세간에 두루 미치어
나와 더불어 모든 중생이
다함께 성불하여 지이다
불기이오오사년오월 취원허옥지향장

발심수행장 〈백지묵서〉 130×70cm

시방삼세 부처님과 팔만사천 큰법보와
보살성문 스님네께 지성귀의 하옵나니
참회하신 원력으로 굽어살펴 주옵소서

저희들이 참된성품 등지옵고 무명속에 뛰어들어
나고죽는 물결따라 빛과소리 물이들고
심술궂고 욕심내어 온갖번뇌 쌓았으며
보고듣고 맛봄으로 한량없는 죄를짓고
잘못된길 갈팡질팡 생사고해 헤매면서
나와남을 집착하고 그른길만 찾아다녀
여러생애 지은업장 크고작은 많은허물
삼보전에 원력빌어 일심참회 하옵나니

나와남이 무명속에 뛰어들어
나고죽는 물결따라 빛과소리 물이들고
심술궂고 욕심내어 온갖번뇌 쌓았으며

부처님이 이세상에 나시어도 만나뵙지 못하옵고
고통바다 헤어나서 열반언덕 가려하나
오는세상 만날적에 길이길이 자라나서
바른신심 굳게세워 아으라히 물러서지 아니하고
날적마다 좋은국토 밝은스승 만나면서
바른신심 굳게세워 아이로써 청정범행 닦아지고
귀와눈이 총명하고 말과뜻이 진실하며
세상일에 물들잖고 청정범행 닦아지고
서리같이 엄한계율 털끝인들 범하잖고
점잖은 거동으로 모든생명 사랑하여

제불정법 잘배워서 대승진리 깨달은뒤
삼재팔난 만나잖고 불법인연 구족하며
반야지혜 드러나고 보살마음 견고하여
이내몸을 돌아보지 아니하고
온갖법문 다배워서 무량중생 건지오며

시방제불 섬기는일 잠깐인들 쉬오리까
마군중을 항복받고 삼보를 붙들어서
곳곳마다 설법으로 천겁만겁 의심끊고
바라밀 행을닦아 아승지겁 뛰어넘어
드러나고 보살마음 견고하여

은갖법문 다배워서 무량중생 제도하되
가지가지 신통변화 두루두루 나투어서
이세상의 권속들도 누구누구 할것없이
천겁만겁 지내도록 얽힌애정 끊어지고
고통받는 저중생을 극락세계 함께가서
검수도산 지옥이며 아귀축생 나쁜길엔
여러갈래 몸을나퉈 미묘법문 연설하여
모진질병 돌적에는 약풀되어 치료하고
흉년드는 세상에는 쌀이되어 구제하되
여러중생 이익한일 한가진들 빼오리까
보리마음 모두발해 보현행을 닦아지다

천겁안겁 내려오던 원수거나 친한이나
나는새와 기는짐승 원수거나 빚진이를
갖가지로 차별없이 평등으로 제도하되
나는새와 기는짐승 원수거나 빚진이를

유정들도 무정들도 일체종지 이루어서
허공끝이 있사온들 이세상의 중생들도
이세상의 권속들도 누구누구 할것없이

일체세간 두루미치어 나를비롯 모든중생
나를비롯 모든중생 지이다
다함께 성불하여 지이다

불기이오오사년 음력 월 일 지이라
이산혜연선사발원문 〈황지묵서〉 29×119cm

법화경약찬게

법화경 약찬게 〈황지묵서〉 100×60cm

■ 법화경 약찬게[法華經 略纂偈]

　「법화경」은 반야경, 유마경, 화엄경과 함께 초기에 성립된 대승경전으로 알려지고 있다. 이 「법화경」의 한역에는 구마라집의 「묘법연화경」과 축법호의 「정법화경」, 그리고 사나굴다와 달마급다가 함께 번역한 「첨품묘법연화경」이 있다. 이 중에서도 구마라집의 「묘법연화경」이 명역이라는 평을 받아 왔고, 대승불교권에서 「법화경」 하면 일반적으로 이 「묘법연화경」을 가리키는 말이 된다. 법화경 약찬게는 석가모니불께의 예경, 영산회상의 청법대중, 품명 등을 차례로 나열하면서 법화경의 전체적인 내용의 흐름을 알기 쉽게 요약하고 있다.

마음에 애착이 없어지이다
군중이 집회를 가질때에는
이와같이 원하라
종생들이 모이는 법을버리고
온갖지혜를 이루어지이다
종생들이 만날때에는
이와같이 원하라
액난을 만날때에는
이와같이 원하라
종생들의 마음이 자유로와져
어디에서 도장애가없어지이다
살던집을 떠날때에는
이와같이 원하라
종생들이 출가하여장애가없어지고
마음의 해탈을 얻을지이다
절에 들어갈때에는
이와같이 원하라
종생들이어기거나다툼이없는
갖가지 법을말하여지이다
크고작은 스승을 빌때에는
이와같이 원하라
종생들이 스승을 잘섬겨
선한법을 익히고행하여지이다
출가하기를 청할때에는,
이와같이 원하라
종생들이 불퇴전의 법을얻어
마음에 장애가없어지이다
세속의 옷을벗을때에는
이와같이 원하라
종생들이 부지런히 선근을닦아
모든죄의 멍에 벗어지이다
머리와 수염을 끊을때에는
이와같이 원하라
종생들이 번뇌를 모두떠나서
마침내 적멸에 이르러지이다

관법을 닦을때에는
이와같이 원하라
종생들이 실제의 이치를보고
어긋남과 다툼이없어지이다
내의를 입을때에는
이와같이 원하라
부끄러움을 갖추어지이다
옷을입고 띠를맬때에는
이와같이 원하라
종생들이 선근을 잘살피고 단속하여
흩어지거나 잃지않게하여지이다
손으로 칫솔을 잡을때에는
이와같이 원하라
종생들이 다묘법을얻어
끝까지 청정하여지이다
대소변을 볼때에는
이와같이 원하라
종생들이 탐진치를버리고
몸의때 를덜어지이다
모든죄가 깨끗하고부드러워져
이와같이 원하라
손을씻을때에는
마침내때 가없어지이다
이와같이 원하라
종생들이 청정한 손을얻어
부처님법을받아지니게하여지이다
얼굴을 씻을때에는
이와같이 원하라
종생들이 청정한 법문을얻어
영원히 때가없어지이다
손에 석장을 짚을때에는

이와같이 원하라
종생들이 참지혜를얻어
온갖고통을 멸하게하여지이다
병든사람을 볼때에는
이와같이 원하라
종생들이 육신의 공함을알아
어김과다툼을 떠나지이다
종생들이 모든선근을입고
이와같이 원하라
경전을읽을때에는
모두 기억하고잊지말아지이다
이와같이 원하라
종생들이 부처님의 말씀에따라
부처님을 친견하게될때에는
이와같이 원하라
종생들이 장애없는 눈을얻어
모든부처님을 친견하여지이다
밤을씻을때에는
이와같이 원하라
종생들이 신족통을갖추어
다님에 걸림이없어지이다
누워서잘때에는
이와같이 원하라
종생들의 신체가 안락하고
마음이 흔들리지말아지이다
잠에서 처음깰때에는
이와같이 원하라
종생들의 온갖지혜깨달고서
시방세계를 두루살펴지이다
불자여 보살이 이와같이 마음을쓰면
온갖 으뜸가는 공덕을 얻게될
것이니 으뜸가는 하늘과 악마와 범
천·사문·바라문·건달바와 아수라와 모든
성중과 연각들이 흔들지 못할것이니라
불기이천오백오십사년 휘원 유지 [인]

화엄경정행품 〈백지묵서〉 74×167cm

몸과 말과 뜻의 업

지수 보살이 문수보살에게 물었다
불자여 보살이 어떻게 허물없는 몸과
말과 뜻의 업을 얻으며 어떻게 해롭지
않은 몸과 말과 뜻의 업을 얻으며 어떻
게 어리석지 않은 몸과 말과 뜻의
업을 얻으며 어떻게 불퇴전의 몸과 말과 뜻
의 업을 얻습니까
문수보살이 지수 보살에게 말했다
보살이 마음을 잘쓰면 온갖 뛰어나고
묘한 공덕을 얻어 모든 부처님의 법에
마음이 걸리지 않을것이다 과거 현재
미래의 여러 부처님 도에 머물며 중생
을 따라 머물러 항상 버리지 않으며
모든 법의 모양과 같이 다 통달하며
모든 악을 끊고 모든 선을 두루 갖추며
보현보살처럼 색과 상이 제일이고 모
든 행원을 다 갖추게 되며 모든 법에 자
재하여 중생들의 제이의 스승이 될것
이다
어떻게 마음을 써야 모든 뛰어나고
묘한 공덕을 얻을수 있는가

이와같이 보살이 집에 있을 때에는
중생들이 집의 성질이 공함을 알아
그 핍박을 면하여지이다
부모를 효성으로 섬길때에는
중생들이 부처님을 잘 섬기어
모든것을 보호하고 기를지어다
처자가 모일 때에는
중생들이 부처님의 평등들을 배워
끝까지 안온하여지이다
중생들이 욕망의 화살을 뽑아내어
즐거운 놀이에 참석할 때에는
이와같이 원하라
오욕이 왔을때에는
이와같이 원하라
중생들이 부처님을 잘섬기어
이와같이 원하라
이와같이 원하라

가사를 입을 때에는
이와같이 원하라
중생들의 마음에 물듬이 없이
큰선인의 도가 갖추어지이다
바로 출가 할때에는
이와같이 원하라
중생들이 부처님같이 출가하여
일체 중생을 구제하여지이다
이와같이 원하라
스스로 부처님께 귀의 할때에는
이와같이 원하라
중생들이 불법을 잇도록
위없는 뜻을 내어지이다
스스로 법에 귀의 할때에는
이와같이 원하라
중생들이 경전에 깊이 들어가
지혜가 바다같이 하여지이다
스스로 스님께 귀의 할때에는
이와같이 원하라
중생들이 대중을 이끌어 나가되
마음에 장애가 없어지이다
이와같이 원하라
계를 받아 지닐 때에는
이와같이 원하라
중생들이 계행을 잘배워
나쁜일을 짓지말아지이다
스승의 가르침을 받을 때에는
이와같이 원하라
중생들이 위의를 갖추어
하는일이 진실하여지이다
큰스님의 가르침을 받을 때에는
이와같이 원하라
중생들이 생사를 벗어나
의지함없는 곳에 이르러지이다
가족계를 받을 때에는
이와같이 원하라
중생들이 모든 방편을 갖추어
가장 뛰어난 법을 얻어지이다
승당에 들어갈때에는
이와같이 원하라
중생들이 위없는 집에 올라가
편히 머물러 동요하지 말아지이다
평상을 펴고 앉을 때에는
이와같이 원하라
중생들이 선한법을 널리펴서
진실한 모양을 보아지이다
몸을 정좌하고 앉을때에는
이와같이 원하라
중생들이 보리 좌에 앉아
마음에 집착이 없어지이다
이와같이 원하라

이와같이 원하라
중생들이 크게 보시하는 모임을 열어
참다운 도를 보여지이다
바리를 들때에는
이와같이 원하라
중생들이 법기를 성취하여
사람과 하늘의 공양을 받아지이다
길을걸어 갈때에는
이와같이 원하라
중생들이 부처님의 행하심을 따라
의지함없는 곳에 들어가지이다
올라가는 길을 볼때에는
이와같이 원하라
중생들이 삼계에서 아주 뛰쳐나와
마음에 겁약이 없어지이다
내려가는 길을 볼때에는
이와같이 원하라
중생들의 마음이 겸손해져
부처님의 선근이 자라게 하여지이다
굽은길을 볼때에는
이와같이 원하라
중생들이 그릇된 길을 버리고
나쁜 소견을 아주 버려지이다
곧은 길을 볼때에는
이와같이 원하라
중생들의 마음이 정직하여
아첨하거나 속이지 말아지이다
높은 산을 대할때에는
이와같이 원하라
중생들의 선근이 뛰어나
그 위에 이를이가 없어지이다
가시가 달린 나무를 볼때에는
이와같이 원하라
중생들이 삼독의 가시를
속히 꿈어지이다
무성한 나뭇잎을 볼때에는
이와같이 원하라
중생들이 선정과 해탈로써
그늘지고 가리워지이다
꽃이 피는 것을 볼때에는
이와같이 원하라
중생들의 신통과 모든법이
꽃이 피듯 하여지이다
큰강을 볼때에는
이와같이 원하라
부처님의 법의 흐름을 타고
부처님의 지혜바다에 들어가지이다
다리 놓인 길을 볼때에는
이와같이 원하라
중생들이 일체 중생제도하기를

觀自在菩薩行
深般若波羅蜜多時照見五
蘊皆空度一切苦厄舍利子色不異
空空不異色色即是空空即是色受想行
識亦復如是舍利子是諸法空相不生不滅不
垢不淨不增不減是故空中無色無受想行識無
眼耳鼻舌身意無色聲香味觸法無眼界乃至無
意識界無無明亦無無明盡乃至無老死亦無老死
盡無苦集滅道無智亦無得以無所得故菩提薩埵
依般若波羅蜜多故心無罣碍無罣碍故無有恐怖
遠離顛倒夢想究竟涅槃三世諸佛依般若波羅
蜜多故得阿耨多羅三藐三菩提故知般若波羅
蜜多是大神咒是大明咒是無上咒是無等等
咒能除一切苦真實不虛故說般若波羅
蜜多咒即說咒曰揭帝揭帝波羅揭
帝波羅僧揭帝菩提娑婆訶

翠苑 許洧誌合掌

반야바라밀다심경 〈백지묵서〉 35×35cm

반야바라밀다심경 〈백지묵서〉 35×35cm

화엄일승법계도 〈비단묵서〉 36×33cm

■ 화엄일승법계도 [華嚴一乘法系圖]

　　신라의 승려 의상(義湘:625~702)이 화엄학의 법계연기(法界緣起) 사상을 서술한 그림시[圖詩], '법성원융무이상(法性圓融無二相)'에서 시작하여 '구래부동명위불(舊來不動名爲佛)'로 끝나는 7언(言) 30구(句)의 계송(偈頌)으로 법계연기사상의 요체를 서술하였는데, 중앙에서부터 시작하여 54번 굴절시킨 후 다시 중앙에서 끝나는 의도된 비대칭(非對稱)의 도형이 되도록 하였다.

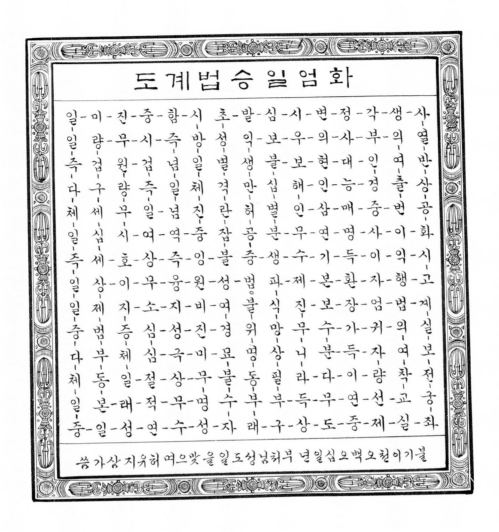

화엄일승법계도 〈비단묵서〉 36×33cm

화엄일승법계도의 한문본을 한글본으로 재작업하여 표현한 작품이다.

우리 환인의 환국이 가장 일찍 건국되었다 사백력의 하늘에 한인이 있었다 홀로 신이 되어 광명으로 우주를 비추었다 세상에 출현하여 만물을 창조하고 장생하면서 늘 쾌겁게 지냈다 지극한 기운속에 노닐면서 오묘하게 자연과 인연을 맺고 형상이 없으나 보고 행하지 않으나 이루며 말하지 않으나 행하였다 어느날 동남동녀 팔백명이 흑룡강과 백두산 지역에 내려왔다 환인이 최고지도자로 천계에 삶을 돕움을 만들어 음식을 익혀먹는 법을 가르쳤다 혹룡강과 백두산 지역에 환웅이 천계를 가리켜 환국을 계승하고 받들어 천제 혹은 안파견이라 하였고 또는 거발환이라고도 하였다 칠세를 전하였는데 정확한 연대는 알수 없다 환웅이 천신의 조칙을 받들어 백두산과 혹룡강 사이에 내려왔다 신시의 틈에 음양의 두 섬을 파고 청구지역에 정전제를 실시하고 천부인인 풍백의 거울과 우사의 북운의 검을 가지고 다섯 부족이 농사 공무 형벌의 약 선악의 두 섬을 주관하여 백성들과 동고동락하며 이치로 다스려 널리 인간 세계를 이롭게 하였다 신시에 도읍을 세우고 나라 이름을 배달이라 하였다 삼칠일을 주관하여 천신께 제사를 올리고 외물을 경계하여 근신하고 고

요히 스스로 수행하며 진언을 읽고 발원하였고 현자들로 대신을 삼고 웅씨녀를 왕후로 맞이하였으며 혼례의 예를 정하여 짐승의 가죽으로 조공을 바치고 새와 가축을 짓고 모두 춤을 추었다 장을 설치하여 교역을 하였다 그리하여 구주지역이 조공을 바치고 가축을 짓고 모두 춤을 추었다 후세 사람들이 그를 받들어 지상 최고의 신으로 숭앙하여 제사를 전하니 역년이 일천오백십말기에 치우천왕이 청구지역을 회복하고 개척하여 십팔세를 전하니 역년이 일천오백십오년이었다 후에 신인 왕검이 불함산 신단수의 터에 강림하였다 그의 지극한 신덕과 성인의 덕화는 능히 천제의 조칙을 승계하여 건국 이념을 세우심이 높고 크고 열렬하여 환인자손의 백성들이 모두 즐거워 하고 정성껏 복종하고 아사달의 현묘함 속에 머물며 이바로 단군 왕검이시다 자신 신시의 옛 법령과 제도를 정비하여 아사달에 도읍을 정하고 나라를 조선이라 하였다 단군은 무우로써 천하를 다스리고 세상의

中	本	行	運	三	三	一	盡	一
天	本	萬	三	大	天	三	本	始
地	心	往	四	三	二	一	天	無
一	本	萬	成	合	三	積	一	始
一	太	來	環	六	地	十	一	一
終	陽	用	五	生	二	鉅	地	析
無	昂	變	七	七	三	無	一	三
終	明	不	一	八	人	匱	二	極
一	人	動	妙	九	二	化	人	無

天符經

주의 도를 깨뜨리고 고시에게는 농사를 주관하게 하고 우에게는 토지를 개간하고 터를 닦아 궁권을 짓게 하고 국가의 공무서를 담당하게 하고 복회씨의 괘로 길흉을 점치고 병마를 조직하라군권을 짓게 하고 백성들을 직접 교화하게 하고

였다 비서갑 하백의 딸을 왕후로 삼아 양잠하는 법을 치게 하고 인정으로 다스림에 사회의 밤음이 천하에 두루 미치었다 주나라 고왕 병진년에 군호를 백안산 아사달에 장당경으로 옮겨 팔조법금을 새로이 하고 글을 읽기와 할쓰기를 가르쳤다 재천으로 고을을 삼고 농사와 양잠에 힘쓰며 앉으며 양민과 노비가 서로 협력하여 다스림을 이루었다 남자에게는 안정된 직업이 있고 여자에게는 좋은 배필이 있어서 모든 가정이 알뜸히 재산을 모으니 산에는 도적이 없고 거리에는 규문거리 자가 없었다 그리하여 흥겨운 노랫소리가 나라 안에 넘쳐 흘렀다 단군 왕검이 무진년에 나라를 다스릴때 부터 사십칠세를 전하니 역년이 이천구십육년이었다

불기 이천오백오십칠년 일월 신라국 안향로가 지은 삼성기를 최원 허우지 삼가 쓰다

◀ **천부경과 삼성기 〈황지묵서〉** 76×50cm

천부경[天符經]은 천신(天神)인 환인(桓因)의 뜻에 따라 환웅(桓雄)이 백두산 신단수(神檀樹) 아래 강림하여 홍익인간(弘益人間)·이화세계(理化世界)의 대업(大業)을 시작한 고사(古事)에서 연유 천서(天書)로 평가되며 삼성기[三聖紀]는 인류의 시원문화를 열었던 주인공인 '환인桓因·환웅桓雄·단군檀君', 세 분 성조의 통치 역사에 관한 이야기이다.

隨氣作主

곳에따라 주인이 된다면

자신이 있는 그곳이 바로

진실의 세계가 된다

불기이오오구년 회원 허욱지

立豪皆眞

수처작주 입처개진 〈백지주묵서〉 29×35cm

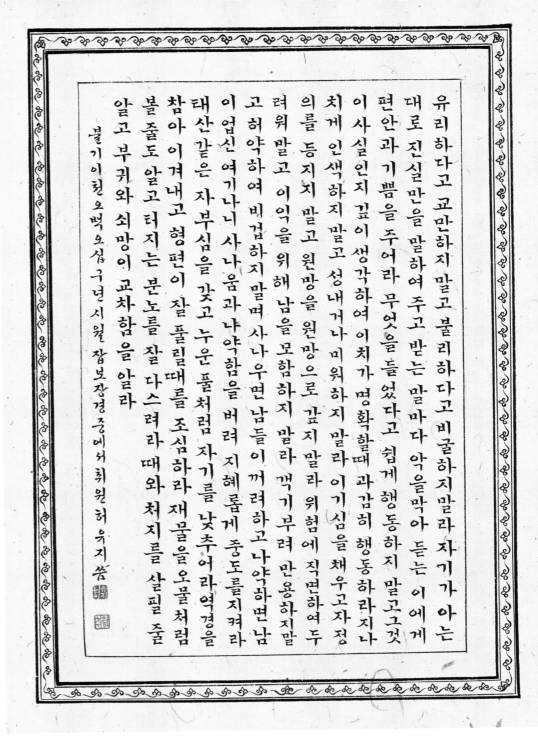

유리하다고 교만하지 말고 불리하다고 비굴하지말라 자기가 아는 대로 진실만을 말하여 주고 받는 말마다 악을 막아 듣는 이에게 편안과 기쁨을 주어라 무엇을 들었다고 쉽게 행동하지 말고 그것이 사실인지 깊이 생각하여 이치가 명확할때 과감히 행동하라지나치게 인색하지 말고 성내거나 미워하지 말라 이기심을 채우고자 두의를 등지지 말고 원망을 원망으로 갚지 말라 위험에 직면하여 두려워 말고 이익을 위해 남을 모함하지 말라 객기부려 만용하지 말고 허약하여 비겁하지 말며 사나우면 남들이 꺼려하고 나약하면 남이 업신여기나니 사나움과 나약함을 버려 지혜롭게 중도를 지켜라 태산같은 자부심을 갖고 누운 풀처럼 자기를 낮추어라 역경을 참아 이겨내고 형편이 잘 풀릴때를 조심하라 재물을 오물처럼 볼 줄도 알고 터지는 분노를 잘 다스려라 때와 처지를 살필 줄 알고 부귀와 쇠망이 교차함을 알라

불기 이천 오백 오십 구년 시월 잡보장경 중에서 취원 허욱지 씀

잡보장경 - 걸림 없이 살 줄 알라 〈백지묵서〉 47×35cm

■ 잡보장경[雜寶藏經]
　「잡보장경」은 모두 10권으로 5세기 말에 원위(元魏)의 길가야가 담요와 함께 한역한 121가지의 짧은 설화로 이루어진 경전이다. 그 내용은 주로 복덕을 지을 것과 계율을 수지할 것을 권장하고 있다. 또한 이 경전은 나선비구와 밀린다왕이 토론한 이야기와 카니시카왕과 마명보살 등 역사적으로 실존했던 인물들이 등장하고 있는 점이 다른 설화문학류 경전에 비해 특이할 만한 점이다.

常樂我淨

열반의 경지는 생과 사의 멸이 변천함이 없음이요

성과 사의 고통을 여의어 즉위 안락한 덕이요

망집의 아를 여의고 팔대 자재가 있는 진아요

번뇌의 더러움을 여의어 담연 청정한 덕이요

불기 이천 오백 오십 구년 취원 허유지 🔲🔲

상락아정 〈백지묵서〉 47×32cm

■ 상락아정

　常樂我淨이라는 말은 화엄경에서 나오는 말로써 깨달음의 4가지 공덕을 표현한 말이다. 첫 번째 상덕(常德), 두 번째 락덕(樂德), 세 번째 아
덕(我德), 네 번째 정덕(淨德)이라 일컬으며 각각의 의미는 작품에 표현되어 있다.

一切唯心造

마음은 모든 일의 근본 마음이 주가 되어 모든 일을 시키나니 마음 속에 착한 일을 생각하면 그 말과 행동 또한 그러하리라 그대문에 즐거움이 그를 따르러 마치 형체를 따르는 그림자처럼

경인년 겨울 회원 허유지

일체유심조 〈황지묵서〉 56×29cm

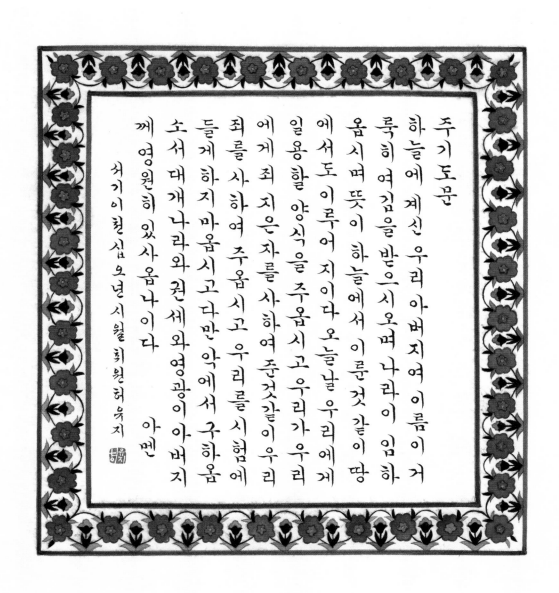

주기도문 〈백지묵서〉 34×32cm

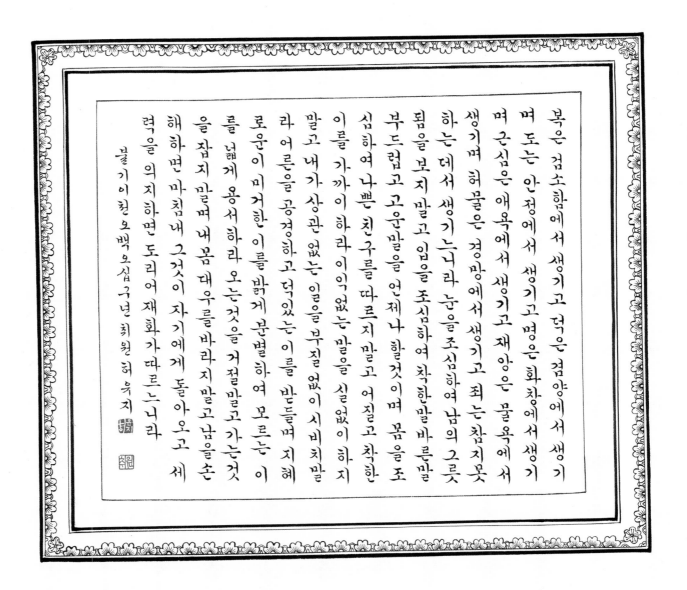

복은 검소함에서 생기고 덕은 겸양에서 생기
며 도는 안정에서 생기고 명은 화창에서 생기
며 근심은 애욕에서 생기고 재앙은 물욕에서
생기며 허물은 경망에서 생기고 죄는 참지못
하는 데서 생기느니라 눈을 조심하여 착한말 바른말
됨을 보지말고 입을 조심하여 남의 그릇
부드럽고 고운말을 언제나 할것이며 꿈을 조
심하여 나쁜 친구를 따르지말고 어질고 착한
이를 가까이 하라 이익없는 말을 실없이 하지
말고 내가 상관없는 일을 부질없이 시비치말
라 어른을 공경하고 덕있는 이를 받들며 지혜
로운이 미거한 이를 밝게 분별하여 모르는 이
를 너그럽게 용서하라 오는 것을 거절말고 가는 것
을 잡지말며 내 몸 대우를 바라지말고 남을 손
해하면 마침내 그것이 자기에게 돌아오고 세
력을 의지하면 도리어 재화가 따르느니라

불기 이천오백오십구년 취원 허육지

마음을 다스리는 글 〈백지묵서〉 37×41cm

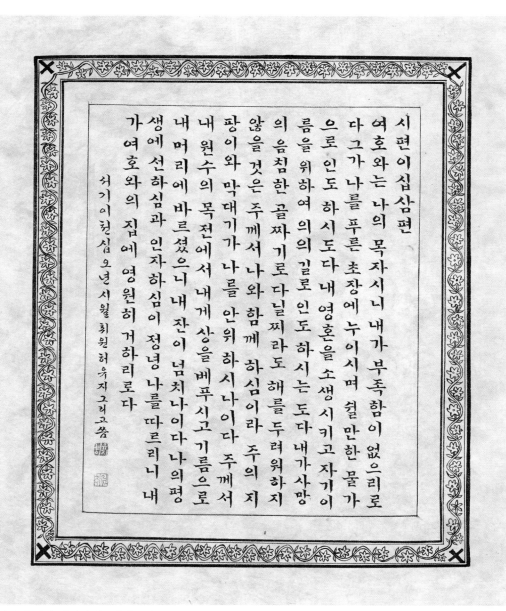

성경구절 시편 이십삼편 〈백지묵서〉 40×35cm

성경구절 시편 삼십일편 〈백지묵서〉 41×29cm

데레사수녀의 기도 〈백지묵서〉 53×39cm

물이 가득 찬 연못과 같다

반쯤 찬 항아리 같고 지혜로운 자는

아주 조용하다 어리석은 자는 물이

것은 소리를 내지만 가득 찬 것은

강물은 소리없이 흐른다 모자라는

알음은 개울물은 소리내어 흐르고 깊은

최원 허육지

연화도, 법성게 54×45cm

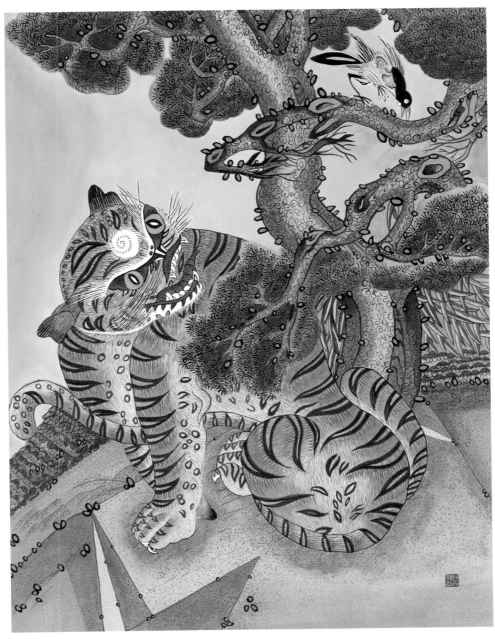

송하호작도 56×42.5cm

■ 송하호작도[松下虎鵲圖]
　　호작도는 까치와 호랑이가 항상 함께 등장하며 하나의 유형화 된 양상을 보이고 있기 때문에 붙은 이름이다. 까치는 기쁜 소식을 전해 주는 길
　　조이자 인간의 길흉화복을 좌우하는 신의 사자로, 호랑이는 신의 역할을 대신하는 동물로 여겼다. 정월을 뜻하는 소나무가 함께 있어 새해를
　　맞아 기쁜 소식이 들어온다는 뜻도 함께 들어 있다.

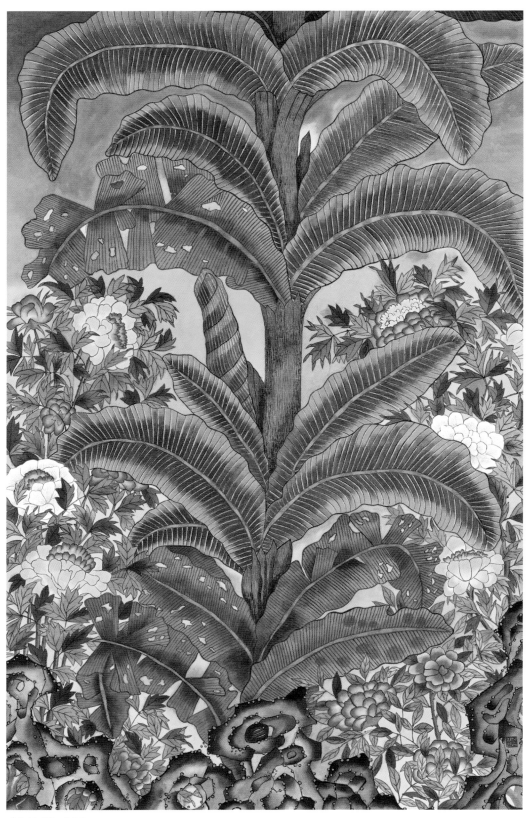

파초도 89×56.5cm

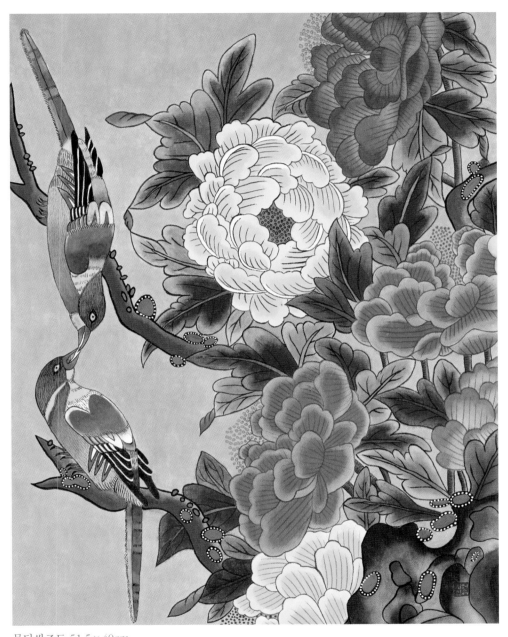

목단쌍조도 51.5×40cm

■ 목단쌍조도[牧丹雙鳥圖]
　금조도(錦鳥圖). 목단, 괴석, 금조를 소재로 한 그림이다. 목단은 부귀, 괴석은 장수, 금조 한쌍은 부부의 금실을 상징한다. 부부 금실과 부귀
　장수를 원하는 뭇 인간의 꿈을 표현한 그림이다.

취원 허유지

翠苑 許洧誌

법명 : 文殊行(문수행)

한국사경연구회 회장

•寫經 외길 金景浩 先生 師事 •書藝 紹軒 鄭道準 先生 師事 •民話 荷汀 李亨基 先生 師事

주요수상경력
• 대한민국 서예대상전 특선 (1996)
• 경인미술대전 서예부문 특선 (2001)
• 신사임당 예능대회 한문서예부 장원 (2001)
• 대한민국미술대전 서예부문 입선 (2001,02)
• KBS 전국휘호대회 특선 (2002)
• 충남미술대전 서예부문 입선 다수 (2003외)

• 경기미술대전 서예부문 특선 (2004,09)
• 월간서예대전 특선 (2007)
• 서예문화대전 사경부문 대상 (2008)
• 한국민화협회 공모전 입선 (2010)
• 한국미술대전 전통민화 삼체상 (2010)
 (문화체육관광부, 통일부 후원 2010)

주요작품활동
• 제1회 서예문화대전 대상작가 초대 개인전 (2010)
• 제2회 취원 허유지 전통사경 개인전 (2011)
• 제3회 동국대학교 초대 사경 개인전 (2012)
• 제4회 사경 개인전 (서울, 한국미술관 초대, 2016)
• 서예문화대전 초대작가
• 경기미술대전 초대작가
• 신사임당 예능대회 초대작가
• 서예문화대전 사경부문 심사위원

• 중국 남경서법가협회 회원전 초대 (2002)
• 중국 산동성 지난시 사경 회원전 초대 (2007)
• 한글서예 대축제 초대 (2011, 2015)
• 세계서예전북비엔날레 사경전 초대 (2011, 2013)
• 미국 뉴욕 플러싱 타운홀 사경전 초대 (2013)
• 미국 L.A. 카운티미술관 사경전 초대 (2014)
• 한국사경연구회 회원전 (2008-2015)

작품소장
• 미국 캘리포니아 클레어몬트 링컨대학교 불상 복장에 전통사경 봉안
• 동국대학교 중앙도서관 내 귀중자료보관실에 관세음보살 보문품 소장
• 대한불교 조계종 "팔정사"에 아미타불 후불탱화 대신 금강경 사경 조성

주소 - 서울특별시 노원구 동일로 250길 18, 109동 301호 (상계동, 미주동방벽운아파트)
전화 - 02) 3391-5875 H.P. 010-8989-5874 E-mail:uji218@daum.net

21세기 한국사경 정예작가

翠苑 許洧誌

Heo You-Ji

발 행 일 | 2015년 12월 25일

저 자 | 취원 허유지

펴 낸 곳 | 한국전통사경연구원
출판등록 | 2013년 10월 7일, 제25100-2013-000075호
주 소 | 03724 서대문구 연희로 14길 63-24 (1층)
전 화 | 02-335-2186, 010-4207-7186

제 작 처 | (주)서예문인화
주 소 | 서울시 종로구 사직로 10길 17 (내자동)
전 화 | 02-738-9880

총괄진행 | 이용진
디 자 인 | 송희진
스캔분해 | 고병관

ISBN 979-11-956986-6-0

값 20,000원